Cine de bolsillo

Cine de bolsillo

Santiago Rodríguez

Término Editorial

Cine de bolsillo
Copyright©Santiago Rodríguez, 2017

All rights reserved. Derechos reservados.

Primera Edición, 2017

No está permitida la reproducción parcial o total de esta obra, ni su tratamiento o transmisión por cualquier medio o método sin la autorización del autor. Todas las fotos de cubierta son fotocopias tomadas de Internet de servicio público.

Graphic Design
Diseño de cubierta y páginas interiores:
Luis G. Fresquet
www.fresquetart.com
luisgfresq@gmail.com

Foto del autor: René Hernández

ISBN-13: 978-1548303143
ISBN-10: 1548303143

Publicado por:
TÉRMINO EDITORIAL
P. O. Box 8405
Cincinnati, Ohio 45208

Printed in the United States of America
Impreso en los Estados Unidos de América

ISBN-10: 1548303143

Dedicatoria

A Sarah Moreno que en su tiempo y espacio impulsó la creación de estas crónicas

A Nury Rodríguez y Luis G. Fresquet que desde su blog de antaño no las dejaron caer en el olvido.

Índice

11 Introducción

15 Dos épocas, dos rostros inolvidables:
 Greta Garbo y Ava Gardner
19 Chaplin y Keaton, un factor común: la risa
23 Grace Kelly y Nicole Kidman, talento de princesa
25 Premios y homenajes para Bertolucci
27 El placer de comerse las uñas en lo oscuro
29 El arcángel Gabriel sobre la Casa Blanca
33 *E.T.* y los vecinos del espacio
35 James Bond, el agente 007 en sus 50 años
39 Bette Davis, la mejor de todas
43 Olivia de Havilland y Joan Fontaine, hermanas y rivales
47 Cine para dar gracias… en familia
51 El espíritu de la Navidad en el cine
55 '*The Hobbit*', imaginación desbordada
57 Comienza carrera por nominación al Oscar
61 Johnny Depp, estrella impredecible
65 Adiós a grandes del cine en el 2012
69 Afortunados del cine en el 2012
73 "*The Great Gatsby*" otra vez en el cine
75 Legado negro en el cine norteamericano

79	William Shakespeare y el cine
83	El amor, San Valentín y el cine
87	El legado negro y el Oscar
91	Un nuevo episodio de *"Star Wars"*
95	Gordon Parks, pionero y multifacético
99	Vuelve "el grande y poderoso" mago de Oz
101	Ricardo Darín, un actor con ángel
105	Emmanuelle Riva: de *Hiroshima mon amour* a *Amour*
109	El mago del suspenso al desnudo
113	Las artes de Fernando Trueba
117	Melissa McCarthy, el mejor tiempo de su vida
121	Cada generación con su vampiro
125	*Cleopatra*, la vida de una reina muy cara
127	Pedro Infante, el mito sigue vivo
131	Kristen Stewart, la bien pagada
135	El regreso de Robert Redford
139	*Cleopatra* cumple 50 años
143	*La Mary*, cuarenta años después
147	La moda argentina son ellos
151	Luisa Rainer en sus 104 cumpleaños
155	Richard Burton, el hijo del minero
157	Liam Neeson, como el vino
161	De Corea del Sur nos llega Kim Ki-duk
167	Una mirada al cine español del ayer
171	La belleza irracional de Silvana Mangano
175	*Santa, Drácula* en español; y Lupita Tovar, de oro puro
179	Tomás Milián, un cubano de altura

185 Los actores del momento. Parte I
191 Los actores del momento. Parte II
197 Los actores del momento. Parte III

INTRODUCCIÓN

Entre el 2012 y el 2014, qué festiva locura, a Sarah Moreno, primero y a Nury Rodríguez y Luis G. Fresquet después, para no dejarme vivir en el aire, se les ocurrió que yo escribiera estas graciosas crónicas sobre el mundo de Hollywood y otros lares, parte de mi pasión en la vida. Las primeras, por el espacio limitado para darle cabida a llamativas fotos, se publicaron restringidas a un promedio de 500 palabras en el diario *El Miami Herald* y el resto a como yo quisiera en el blog *El Correo de Cuba*. Otras, por infantiles alusiones políticas se quedaron a envejecer en una gaveta, el momento era oscuro y poco halagüeño.

El ayer, el hoy y hasta el mañana son parte de la provocación que conduce a estas líneas. Rostros y películas que señalaron un camino, sin tener en cuenta el país ni la identidad ideológica o sexual. Ellos son la pantalla y nosotros pagamos enamorados por verlos en ese instante de desdoblamiento, fábrica de sueños se ha dicho siempre.

Con el título *Cine de bolsillo*, para despejarse del aburrimiento, sin pretensiones filosóficas donde se discute el ángulo de la cá-

mara, la profundidad del lente, lo acerbo del diálogo o el estudiado método de actuación de algunas estrellas, afloran estas crónicas cuyo fin es devolvernos la magia de aquella juventud donde comenzamos a amar, como diría Guillermo Cabrera Infante, este oficio del Siglo XX, ahora de lleno en el Siglo XXI y pulsar el ritmo de lo que se hace actualmente.

Desde Chaplin y Keaton pasando por Ava Gardner, Grace Kelly, Silvana Mangano, Sean Connery, Liam Neeson hasta las más recientes, Melissa McCarthy y Kristen Stewart, sin obviar a Ricardo Darín, el desfile de semblanzas se hace entretenido y diverso porque no se ha evitado mencionar películas como *Gone With the Wind, All About Eve, Cleopatra, The Hobbit* ni tampoco a directores o fotógrafos que son entes inseparables de este fenómeno para celebrar la picardía del autor según algunos lectores que no cesan de comentar lo variado y conocedor que ha sido el susodicho, yo me pongo en su lugar, cuando ese fue su propósito, abarcar una amplia gama de personajes y temas para entretener, en vez de molestar con una lectura densa y tediosa. Cine a la medida de un bolsillo, pura acción, color y efectos especiales. Verdadero hechizo donde cada uno ve las cosas de manera muy particular sin admitir que puede estar equivocado porque es dañar su propia experiencia. Desde niño yo respeté el discurso de la vieja Nicolasa, tabaco en mano, cuando vio *La dama de las camelias* con Robert Taylor y María Félix lo que me llevó a pensar que había otra versión con Greta Garbo y Jorge Negrete. Versión que sigo buscando.

Para muchas de las crónicas restringidas, hoy en su formato original, sumándole acotaciones de actualidad como defunciones o nuevos proyectos consumados, se mantuvo la fecha de publicación porque estuvieron ceñidas a un momento específico y a la ciudad de Miami como fondo, señora y dueña de lo efímero y de un olvido infinito.

Nada de lo que van a leer si se embullan, fue escrito solo. Por eso, al final hay agradecimientos para aquellos que día a día me mantuvieron actualizado, sugirieron ideas, aportaron información

o una más poderosa razón, estuvieron dispuestos a llevarme a un cine remoto en un mall más remoto aún, a ver algo a punto de desaparecer de cartelera y que merecía ser visto, sorpresa final de encontrarnos con un lugar insospechadamente agradable al que valía la pena volver, no importa que estuviera casi al lado del zoológico con sus fieras sueltas. En fin, que por el cine cualquier cosa y aquí nos despedimos. Cine es salud, más si lo reproducimos frente al espejo de nuestra privada interpretación porque nosotros estamos sacados de esas historias, Bogart y Bergman como Rick e Ilsa bailando como si fueran uno al compás de *Perfidia*, París a punto de ser invadida por los nazis en….

1 Dos épocas, dos rostros inolvidables: Greta Garbo y Ava Gardner

El éxito internacional de la película *The Saga of Gosta Berling* (1924) hizo que su director Mauritz Stiller y sus protagonistas Lars Hanson y Greta Garbo no lo pensaran dos veces: conquistar a Hollywood. Antes, la Garbo, estilizando su figura al máximo, filmó *The Joyless Street* (G.W. Pabst, 1925) en Alemania junto a Asta Nielsen y una Marlene Dietrich sin crédito. De los tres suecos, solo la fémina desde su debut americano en *Torrent* (Monta Bell, 1926) acaparó la atención del público. Con su segunda aparición en *Flesh and the Devil* (Clarence Brown, 1927) y de pareja de John Gilbert, los críticos la bautizaron como "La divina".

Con la llegada del cine hablado y un rancio metal de voz lleno de sedimentos, muchos temieron por su carrera, pero el genio de Irving Thalberg le lanzó la campaña más inaudita que se conozca: *Garbo talks!* Sus primeras líneas para la historia del cine fueron: *Dame un whiskey, un ginger ale al lado y no seas mezquino, baby.* Estamos hablando de la obra teatral *Anna Christie* de Eugene O' Neill con la que hizo su debut sonoro en 1930 bajo la dirección de Clarence Brown, la historia de una chica con un pasado oscuro que regresa después de 15 años al lado de su casi desconocido padre.

Greta nunca firmó autógrafos, ni respondió a las cartas de sus admiradores, ni dio entrevistas y rehusó firmar contratos publicitarios. Nunca asistió a las ceremonias del Oscar, a pesar de haber recibido cuatro nominaciones: por *Anna Christie* y *Romance* ambas de Cla-

rence Brown en 1930, por *Camille* (George Cukor) en 1937 y por *Ninotchka* (Ernst Lubitsch) en 1939 que impuso otra frase: *Garbo laughs*! En la vida real, la Garbo hizo realidad su bocadillo de *Grand Hotel* (Edmund Goulding, *1932)*: *I want to be alone,* desmentido por ella de que fuera textualmente así.

Con el fracaso de *Two-Faced Woman (George Cukor, 1941)* y a los 36 años y 28 películas filmadas decide retirarse del cine. Mucho se especuló si la obligaron por su falta de cooperación monetaria a la Segunda Guerra Mundial que comenzaba. aunque algunos sostienen que esto es parte del mito creado por y para ella porque a su favor está el haber servido de intermediaria para que el científico Niels Bohr pasara de Dinamarca a Suecia y luego a Estados Unidos. Desde entonces, enigmática, su verdadero compañero fueron unos espejuelos oscuros.

Cerrando Garbo una puerta de la MGM y abriendo otra una campesina de Carolina del Norte que respondía al nombre de Ava Gardner. Subvalorada en musicales y comedias insignificantes, fue prestada a otros estudios en 1945 y entonces vino la conmoción. Con *Whistle Stop* (Leonide Moguy) junto a George Raft y *The Killers* (Robert Siodmak) donde debuta Burt Lancaster los estudios se molestaron por haber estado tan ciegos haciéndola regresar a casa. Ava Gardner es un rostro fuera de serie en *Pandora and the Flying Dutchman* (Albert Lewin, 1951) y durante la filmación de *The Barefoot Contessa* (Joseph L. Mankiewicz, 1954) junto a Humphrey Bogart alcanza el paradigmático elogio de "el animal más bello del mundo". Ya en 1953, para que no se dudara de su capacidad histriónica, recibió una nominación al Oscar por *Mogambo* (John Ford).

Ava hizo tres matrimonios con famosos: Mickey Rooney, Artie Shaw y Frank Sinatra. Residió largo tiempo en España por su debilidad al cante jondo y a los toreros y enardeció las noches de La Habana de los cincuenta con su afición al trago fuerte y continuo junto a Ernest Hemingway, en cuya finca El Vigía acampaba y desandaba desnuda y de su amigo de juergas inconfesables Marlon Brando en tremendas maniobras sexuales.

A los 67 años de edad murió en Londres repleta de felicidad por haber vivido a su manera. Frank Sinatra, que nunca dejó de socorrerla la lloró con genuino sentimiento.

Notas

En su etapa americana, Greta Garbo realizó todas sus películas bajo contrato con los estudios de la Metro Goldwyn Mayer.

En 1947, la Universal Studios volvió a requerir los servicios de la menospreciada Ava para situarla de principal en el *film noir Singapore* (John Brahm) junto a Fred MacMurray y en el musical *One Touch of Venus* (William A. Seiter, Gregory La Cava sin crédito, 1948) junto a Robert Walker y Dick Haymes. Con tales éxitos, en 1949 la MGM, aconsejándose, la colocó en el lugar que le correspondía en *The Bribe* (Robert Z. Leonard) y *The Great Sinner* (Robert Siodmak). En 1951 aparece por los estudios de la RKO Radio Pictures junto a Robert Mitchum y Melvyn Douglas en *My Forbidden Past* (Robert Stevenson) e inicia un breve y violento romance con Howard Hughes. En 1952 se desplaza hasta la Twentieth Century Fox y junto a Gregory Peck filma *The Snow of Kilimanjaro* (Henry King, Roy Ward Baker) sobre un cuento de Ernest Hemingway que la adora de inmediato y le brinda una amistad entrañable. En 1954 se encumbra y se autoinventa con *The Barefoot Contessa* para la United Artists. Desde entonces, Ava Gardner se convierte en una superestrella errante en el firmamento de Hollywood.

Como un peregrinaje obligatorio para los fans de la sueca se ha convertido, al viajar a Nueva York, el paseo hasta 450 East de la 52nd Street y mirar hasta el quinto piso del edificio Campanile donde vivió hasta su muerte. Una experiencia casi religiosa. Si se busca el interior por la Internet descubrirán un inmenso apartamento lleno de ventanas abiertas por dondequiera, la luz natural a sus anchas porque la Greta, peregrina de a pie por la ciudad, se negaba a vivir en las sombras, y en el olvido mucho menos aunque insistiera en seguir sola.

2 Chaplin y Keaton, un factor común: la risa

Bautizado como el vagabundo, Charlot para los franceses, Carlitos o Canillitas en el mundo hispano y Chin Mi Wi por el chinito de mi barrio, Charles Chaplin vivió siempre en su labor creativa con una sombra al lado.

Hijo de artistas de vodevil, abandonado por el padre alcohólico, la madre descompensada emocionalmente, él y su medio hermano Sidney pasaron una difícil niñez. Mandadero, soplador de vidrio, vendedor callejero fueron oficios que fraguaron y enriquecieron su espíritu artístico, lo único que conocía a fondo desde que nació. Incorporado a la compañía de mimos de Fred Karno logró viajar a América. Mack Sennett, el director de bañistas pizpiretas, policías y porrazos, y tortas voladoras, lo convenció en su segunda gira por Estados Unidos que entrara en el mundo del cine. Ya en 1915, Chaplin escribía, actuaba y dirigía a la vez la película *The Tramp/El vagabundo* que define a su personaje más célebre: pantalones anchos, saco estrecho fuera de la medida, bombín, pequeño mostacho en forma de cepillo de dientes y un bastón. En 1921 filma su primera obra maestra *The Kid/El chicuelo* con el niño Jackie Cooper y Edna Purviance, amiga del alma a la cual mantuvo en nómina hasta su muerte.

El público no solo rió sino que se enterneció con este cómico sin igual. El vagabundo llega a su fin con la aplaudida trilogía: *The Gold Rush/La quimera del oro* (1925), *City Lights/Luces de la ciudad* (1931) y *Modern Times/Tiempos modernos* (1936), esta última con el primer estelar de su tercera esposa Paulette Goddard. Reacio al cine hablado logra al fin incorporarse con dos obras geniales: *The Great*

Dictator/El gran dictador (1940) que alcanza cinco nominaciones al Oscar en una imitación sin igual de un Adolf Hitler paranoico que molestó en demasía al personaje real y *Monsieur Verdoux* (1047), subtitulada "Una comedia de asesinatos" que confrontó serios problemas con el Código Hays.

Diametralmente opuesta a su carrera profesional fue su vida sentimental. Varios matrimonios, dos llenos de escándalos y juicios, culminaron en 1943 con el casamiento con la hija del reconocido dramaturgo Eugene O'Neill. Oona, de 18 años de edad contando él con 54. Matrimonio que duró hasta su muerte y del cual procrearon ocho hijos. Sospechoso de comunista y de actividades antinorteamericanas, con el pretexto de visitar Inglaterra para la premier de *Limelights/Candilejas*, abandona definitivamente Estados Unidos. Momento que aprovecha J. Edgar Hoover para retirarle el permiso de *re-entry*, ya que nunca se había hecho ciudadano. Dicen que un día antes de su partida llamó al famoso fotógrafo Richard Avedon para que lo retratara, desviando así la atención del FBI mientras Oona en una maniobra sorpresiva transfería todo el dinero a un banco suizo.

Mucho antes en 1922, Charles Chaplin había aparecido con Buster Keaton en *Seeing Stars*. Un film publicitario menor con cortes surrealistas donde ambos ni se miraron, es decir, se ignoraron a conciencia. Keaton, el de rostro impávido –"Cara de piedra" lo apodaban- también era escritor, actor y director de sus películas, fue la sombra de Chaplin durante los años veinte. *Our Hospitality* (1923), *Sherlock Jr.* (1924), *The Navigator* (1924), *Seven Chances* (1925) hasta la perfección alcanzada con *The General* (1926) y *Steamboat Bill, Jr.* (1928) están entre las más sobresalientes de su emotiva obra.

Keaton, contrario a Chaplin, no superó la llegada del cine sonoro. Sus apariciones se limitaron a cameos donde no pudo escribir ni mucho menos dirigir. Es en *Limelight*, apareciendo brevemente, donde le roba el show a Chaplin, incomodándolo porque ya Martha Raye le había hecho lo mismo en *Monsieur Verdoux*. Dentro de esa cortas apariciones vale añadir las que le brindaron Billy Wilder en *Sunset Boulevard* (1560) jugando cartas con las luminarias del cine mudo

Gloria Swanson/Norma Desmond, Anna Q. Nilsson y H.B. Warner, la del productor Michael Todd en *Around the World in 80 Days* (Michael Anderson, 1956) como el maquinista del tren que va de San Francisco a Fort Keaney y la de *It's a Mad, Mad, Mad, Mad World* (Stanley Kubrick, 1963) donde no tuvo que hablar mucho, con su presencia fue suficiente.

Decidir cuál de los dos fue más grande, si Chaplin con su humanidad y crítica social o Keaton con su minimalismo, es un problema difícil, mejor, intrascendente que no vale apena dilucidar.

En septiembre del 2012, la revista *Sight and Sound* eligió por un período diez años las cincuenta grandes películas de todos los tiempos de acuerdo a una votación de 846 críticos de cine. *The General* de Keaton quedó en el lugar 34 y *City Lights* de Chaplin en el 50. Para mí, pónganla en el lugar que quieran, pero siempre juntas, sin rivalidades. Las dos tienen una carga poética inestimable.

Acotaciones

-En el primer año del Oscar, 1927-28, Charles Chaplin recibe un premio especial por haber actuado, escrito, dirigido y producido *The Circus*.

-En 1940 y 1947 recibe nominaciones al Oscar en la categoría de guión original por *The Great Dictator* y *Monsieur Verdoux* respectivamente.

-En 1971, víspera de su 83 aniversario, regresa a Estados Unidos a recibir un Oscar Honorífico de manos de Jack Lemmon. Nunca más volvió.

-En 1972 recibe el Oscar en banda sonora dramática por *Limelight*, estrenada por primera vez en Estados Unidos después de veinte años de filmada.

Apéndice

-En 1957, Sidney Sheldon filmó la falseada *The Buster Keaton Story* con Donald O'Connor en el personaje. Ni las recreaciones de las clásicas rutinas de Keaton, como la fachada de la casa en construcción que le cae encima, la salvan del tedio.

-En 1963, Carl Reiner filma *The Comic*, un homenaje de ficción a Keaton y a Chaplin, el mimo que no acepta la llegada del cine hablado con una actuación memorable de Dick Van Dyke apoyado por Mickey Rooney.

-En 1992, Richard Attenborough dirigió Chaplin, recreando la problemática infancia del actor y sus comienzos en Hollywood. El papel estelar recayó sobre Robert Downey Jr. que fue nominado al Oscar en la categoría de mejor actor. La cinta estuvo avalada por la participación de Geraldine Chaplin en el rol de su abuela paterna Hannah.

3 Grace Kelly y Nicole Kidman, talento de princesa

Jueves 11 de octubre del 2012

En abril de 1956 los medios de comunicación del mundo entero se hicieron eco de un evento único. La actriz de cine Grace Kelly, de apenas 26 años de edad, le decía adiós a Hollywood y como en los cuentos de hadas contraía nupcias con Rainiero III, príncipe de Mónaco. ¿Por cuánto tiempo? preguntaron los críticos de cine, sus fieles admiradores y hasta su director favorito, Alfred Hitchcock, que la había dirigido con amor, esmero y poco válidas intenciones en *Dial M for Murder* (1953), *Rear Window* (1953) y *To Catch a Thief* (1955).

Grace Kelly debutó en *Fourteen Hours* (Henry Hathaway, 1951). Su actuación pasó inadvertida porque los estudios consideraron que tenía una voz muy apagada, hasta que John Ford le explotó esa sensualidad en *Mogambo* (1953) que la llevó a la nominación de un Oscar secundario. Once películas en un período de seis años y un Oscar principal por *The Country Girl* (George Seaton) en 1954 por encima de Judy Garland que era la favorita por *A Star is Born* (George Cukor). Grace Kelly jamás retornó al cine. No solo reinó como la princesa Grace, sino que puso a Mónaco en un lugar geográfico en el mundo: Este principado existe, además de los casinos de Montecarlo, por supuesto. El 14 de septiembre de 1982 pierde el control de su auto después de sufrir un paro cardíaco y muere a los 52 años. La acompañaba su hija Stefania que logró sobrevivir al accidente.

Hoy, Grace Kelly vuelve a los titulares a través del rostro de Nicole Kidman. La Kidman, una actriz camaleónica que disfrazada de Virginia Woolf logró el Oscar por su interpretación en *The Hours* (Stephen Daldry, 2002) demostrando así que era capaz de competir y vencer a Meryl Streep y a Julianne Moore ambas estupendas en el mismo film. El año anterior había logrado revivir el género musical con la aclamada y quizás también discutible, *Moulin Rouge!* (Baz Luhrmann). Y ahora, ¿es que pretende recrear la vertiginosa carrera de Grace Kelly, su afición por actores más mayores que ella, su sorpresivo matrimonio, sus rumoradas infidelidades, la crianza irresoluta de los hijos? Hasta el momento la respuesta es no.

Nicole Kidman ha manifestado participar en un proyecto cinematográfico que verá la luz en el 2014: *Grace of Monaco,* bajo la posible dirección de Olivier Dahan, el mismo que realizó la comedida *La vie en rose* con un Oscar para Marion Cotillard como Edith Piaf. Se procurará reflejar un corto período en la vida de la princesa, durante 1962, donde Mónaco vivió una crisis política difícil con Francia, hasta el punto que el general Charles De Gaulle amenazó con un golpe de estado.

Fue un período crucial donde Grace de Mónaco jugó un papel de apoyo importantísimo a su esposo y al segundo país más pequeño del mundo cuando se anuló la pena capital, se instauró el voto a las mujeres, se estableció una Corte Suprema para garantizar las libertades fundamentales y se le exigió a los franceses millonarios el pago de impuestos. Un proyecto, a todas luces, para que Nicole Kidman se luzca sin frivolidades.

Nota

La realización de *Grace of Monaco* estuvo a cargo de Olivier Dahan y el rol del príncipe Rainiero en manos de Tim Roth. Su estreno pasó inadvertido. Ni Grace Kelly, ni ese pedazo de historia de Mónaco interesaron al gran público que estaba más perversamente ansioso de refocilarse con los secretos dentro y fuera de alcoba de la princesa..

4 Premios y homenajes para Bertolucci

Jueves 18 de octubre del 2012

En 1972, Marlon Brando, a los 48 años de edad, acaba de perder a su extraña mujer que se ha suicidado y, fortuitamente, conoce a María Schneider, de apenas 20 años, con la cual establece una complicada y exacerbada relación carnal que incendia las pantallas de los cines de entonces. Por Marlon Brando, el actor número uno de América, el público llenó las salas y aplaudió los atrevimientos del film aunque algunos lamentaron la perenne desnudez de la protagonista cuando la curiosidad estaba puesta en las partes íntimas del ídolo. Estamos hablando de *Last Tango in Paris*, dirigida por el italiano Bernardo Bertolucci.

Hijo del poeta Attilio Bertolucci, el joven Bertolucci se inicia en el cine gracias a la amistad de su padre con Pier Paolo Pasolini siendo su asistente en *Accatone* (1961). Con su segundo film como director, *Before the Revolution* (1964), versión moderna de *La cartuja de Parma* de Stendhal, maravillosamente fotografiada por Aldo Scavarda, el mismo de *L'Avventura* (Michelangelo Antonioni, 1960), Bertolucci es aclamado internacionalmente. En 1970 vuelve a ser noticia con *The Spider's Stratagem* adaptación de un cuento de Jorge Luis Borges y sobre todo *The Conformist,* inspirado en una novela de Alberto Moravia, un estudio insano de la psicología fascista durante el nefasto período de Benito Mussolini, con excelentes actuaciones de Jean-Louis Trintignant, Stefania Sandrelli y Dominique Sanda, y ambos filmes con una alucinante fotografía de Vittorio Storaro. En 1971, *The Conformist* fue su primera nominación al Oscar por el

guión. En 1976 realiza la desenfadada *1900* que obtiene tres premios BAFTA y el César de Francia. Pero no es hasta 1987 en que recibe con creces el reconocimiento a su trabajo y talento con la catalogada de épica *The Last Emperor* al recibir 9 nominaciones al Oscar y ganarlas todas, entre ellas Mejor Película, Mejor Director, Mejor Guión y Mejor Fotografía (otra vez Vittorio Storaro, admirado por Bernardo).

El American Film Institute (AFI), una institución destinada a preservar la historia del cine, sus directores y su trabajo, así como educar a las nuevas generaciones de cineastas, ha decidido tener a Bernardo Bertolucci, nacido en Parma el 16 de marzo de 1941, como Invitado de Honor en su festival de este año que se celebrará del 1 al 8 de noviembre. En su calidad de director invitado, Bertolucci ha seleccionado para su proyección cuatro filmes que él considera de especial interés en la historia del cine: *Sunrise* (F. W. Murnau, 1927), *42nd Street* (Lloyd Bacon, 1933), *La règle du jeu* (Jean Renoir, 1939) y *Vivre sa vie* (Jean-Luc Godard, 1962), y en retribución el festival presentará *Electric Chair*, un documental detrás de bambalinas sobre la filmación de su última película *Me and You* (2012). Una retrospectiva completa de su obra será vista en varios lugares de Los Angeles.

En diciembre próximo, la Academia de Cine Europeo lo volverá a premiar por toda una vida dedicada al cine como director, escritor y profesor en seminarios magistrales. Bertolucci, un hombre que a través de sus 24 filmes no cesa de admitir que Kurosawa y La *dolce vita* lo empujaron a ser director, se ha mantenido siempre fiel a sus principios cinematográficos: frecuentes referencias al cine clásico, frecuentes escenas de desnudez, largos y complejos movimientos de cámara y una forma no lineal de contar la historia. Merecido homenaje.

Advertencia

Para otro gran por ciento de biógrafos, Bernardo Bertolucci nació el 16 de marzo de 1941. Esperemos por sus memorias aclaratorias.

5 El placer de comerse las uñas en lo oscuro

Jueves 25 de octubre del 2012

El 31 de octubre en el calendario es llegar a Halloween, víspera del día Todos los Santos. Halloween es sinónimo de festividad tanto para niños como adultos. Trucos, disfraces, calabazas ahuecadas con iluminación interior, *pie* de calabaza, papeles negros y anaranjados recortados con figuras de murciélagos, gatos, calaveras, brujas montadas en escobas, los portales de las casas cubiertos con telarañas, contar historias de terror y sobre todo, preparándonos para el acontecimiento, disfrutar desde antes las películas de horror.

De los comienzos del género en el cine, *White Zombie* (Victor Halperin, 1932) y *Doctor X* (Michael Curtiz, 1932) conservan el diabolismo que caracteriza a la trama. Luego Bela Lugosi, Boris Karloff y Lon Chaney Jr. llenarían la pantalla con los imperecederos personajes de Drácula, Frankenstein, la Momia y el Hombre Lobo. Más tarde en los años 1940 la tríada de Val Lewton como productor y Jacques Tourneur como director, *Cat People* (1942), *I Walked with a Zombie* (1943) y *The Leopard Man* (1943) introducen el terror sugerido, jamás visualizado. A extremos de culto son las descripciones que de *Cat People* hizo Manuel Puig en su novela *El beso de la mujer araña*.

Los animales también formaron parte imprescindible del miedo, además de una carga erótica implícita, como en el caso de Fay Wray en la palma de la mano de un gorila agresivo y empecinado en *King Kong* (Merian C. Cooper, Ernest B. Shoedsack, 1933) o un monstruo anfibio acechando con embriaguez a Julia Adams mientras nada ino-

centemente en *Creature From the Black Lagoon* (Jack Arnold, 1954), o la misma *House of Wax* (André de Toth, 1953) donde Phyllis Kirk está a punto de recibir un baño de cera caliente en lo que ha sido bautizado como confabulación del horror con la poesía gótica.

La diversidad de situaciones escalofriantes es tan amplia que cualquier encuesta al público nos dejaría atónitos sobre cuál película lo llenó de pavor en su infancia. Para mi hermana, las transformaciones del cuadro en *The Picture of Dorian Gray* (Albert Lewin, 1945) aún las guarda como pesadillas. Y para Miriam Gómez una experiencia de espanto fue la presencia de Humphrey Bogart en *The Return of Dr. X* (Vincent Sherman, 1939), la cara maquillada de blanco para no repetir nunca más.

El horror moderno tiene nuevos matices y otras reglas. *Halloween* (John Carpenter, 1978), debut de Jamie Lee Curtis, campea entre los clásicos seguida de otras nueve incursiones con ese título. Sin dejar fuera a *Friday the 13th* (Sean S. Cunningham, 1980) y *A Nightmare on Elm Street* (Wes Craven, 1984), con su malévolo Freddy Krueger y debut de Johnny Depp, que mucho le deben estas dos películas a *Bay of Blood* (1971) y a *Deep Red* (1975) de Mario Bava y Dario Argento respectivamente, jerarcas supremos de este género en el cine italiano.

Un lugar estelar en la comedia del horror lo tiene *Abbott and Costello Meet Frankenstein* (Charles Barton, 1948); en lo musical *Little Shop of Horrors* (Franz Oz, 1986) y en lo policíaco *When a Stranger Calls* (Fred Walton, 1979) y *Seven/Se7en* (David Fisher, 1995).

6 El arcángel Gabriel sobre la Casa Blanca

En 1930, William H. Hays, presidente de la Asociación de Productores y Distribuidores Cinematográficos de Estados Unidos (MPPDA), le impuso a la industria del cine una censura temática, visual y verbal conocida como Código Hays. Esta censura se hizo efectiva a partir de 1934 y duró hasta 1968. Según Hays, Hollywood no se estaba portando muy bien con las películas que filmaba sobrepasando los límites de la moral y la cordura.

Películas como *The Divorcee* (Robert Z. Leonard, 1930) donde una mujer casada responde a las infidelidades de su marido con abiertas infidelidades apoyando la tesis de que en el matrimonio debe existir la igualdad sexual, llevó a Norma Shearer al Oscar. Con tema religioso, *The Sign of the Cross* (1933), Cecil B. DeMille plagó la cinta de violencia, orgías lésbicas, cocodrilos devorando a chicas cristianas y el descalabro en las mentes infantiles donde parecía que para tener fe había que pasar por todo aquello. Claudette Colbert como Popea muestra los senos durante su baño de leche. En *Baby Face* (Alfred E. Green, 1933), Barbara Stanwyck es prostituida por su padre y bajo las orientaciones de un amigo que se lee a Nietzsche decide usar su cuerpo para escalar peldaños sociales. En *42nd Street* (Lloyd Bacon, 1933) el número coreográfico principal termina con la bailarina lanzándose por una ventana. Y en *Wonder Boy* (Lloyd Bacon, 1934), justo en la rigidez del código, los hombres bailan con hombres y las abuelitas salen a conquistar jovencitos mientras Al Jolson, pintado al carbon, interpreta y escenifica la canción *Heaven on a Mule*, donde los negros cuando se mueren van en mula a un cielo

para "negros" y donde también hay una caldera para lanzar a los amanerados.

Si lo anterior, bautizado en el mundo cinematográfico con las siglas de *"Pre-Code"*, no fuera suficiente para hablar del desorden fílmico desatado durante la Gran Recesión de los estados Unidos, entremos con hambre, sin empleo y desesperanza sobre el futuro que se nos avecina a un cine en 1933 y disfrutemos la función que nos ofrece. El presidente Judson Hammond piensa dejar los problemas de la Depresión a las autoridades locales mientras intimida con su secretaria. Solo un accidente automovilístico cambiará su forma de pensar. En estado de coma, como una brisa sutil, el arcángel Gabriel lo visita y le abre los ojos. Judson Hammond decidirá contrarrestar los males sociales del país ordenando que se le entregue la comida a las legiones de desempleados, a formar un ejército de constructores, acabar con los gánsteres, revocar la Constitución, deshacerse del Congreso, obligar a los países extranjeros que salden sus deudas y que se desarmen, y prometer una paz mundial antes que Gabriel, cumplida su misión, se marche. Walter Huston le dio vida al presidente, Franchot Tone a su vocero y Karen Morley a la secretaria. Y todo bajo la dirección de Gregory LaCava (nominado dos veces al Oscar como mejor director: *My Man Godfrey*, 1936 y *Stage Door*, 1937) con el título de *Gabriel Over the White House,* bajo la producción del liberal Walter Wanger y el apoyo económico, increíble, de William Randolph Hearst, el magnate periodístico apodado "El ciudadano Kane" gracias al ingenio de Orson Welles que lo satirizó en la pantalla.

Gabriel Over the White House fue acusada de ultra izquierdista por algunos sectores y profascista por otros. El entonces entrante presidente Franklin D. Roosevelt la encontró divertida y oportuna y la vio dos veces.

Y más que oportuna y divertida, recomendable para ser vista en tiempos de elecciones, así sea concejal del distrito, Quizás Gabriel sobre la Casa Blanca nos ayude a discernir por quién votar, recordando las palabras del ficticio Hammond: "El pueblo americano se

levantó anteriormente, y se levantará de nuevo, Señores, recordar, nuestro partido promete un regreso a la prosperidad".

Y ojalá que así sea.

Adjunto

-Walter Huston, padre de John Huston, recibió el Oscar secundario de 1948 por *The Treasure of the Sierra Madre* dirigido por su hijo.

-Franchot Tone, casado una vez con Joan Crawford, la acompañó admirablemente en *Sadie McKee* (Clarence Brown, 1934) donde no podía contener el amor que le tenía. A su haber guardó una nominación al Oscar por *Mutiny on the Bounty* (Frank Lloyd, 1935).

-Karen Morley, militante comunista, vio su carrera destruida a partir de 1947 cuando se negó a dar información ante el Comité de Actividades Antinorteamericanas. En el 2003, falleció a los 93 años, atada sin remedio a sus convicciones políticas como aquella adalid de la Revolución Francesa, Théroigne de Mericourt, conocida por La roja.

7 *E.T.* y los vecinos del espacio

Jueves 1 de noviembre del 2012

En 1951, un objeto desconocido aparece en una zona remota del ártico desencadenando una escalofriante aventura con el descongelado piloto de la nave, un malévolo humanoide genéticamente vegetal. Nos referimos a la película *The Thing From Another World* (Christian Nyby y Howard Hawks sin crédito). En 1982, John Carpenter realizó una segunda versión despavorida, *The Thing,* más llena de sangre por todas partes.

Desde siempre, la ciencia ficción nos ha colmado de seres pavorosos diga lo que diga de forma simpática George Méliés en su *Viaje a la luna* (1902). Entre algunos de los títulos que dan fe se encuentran: los seriales de *Flash Gordon* (1936, 1938 y 1940), *Invaders From Mars* (William Cameron Menzies, 1953), *Invasion of the Body Snatchers* (Don Siegel, 1956), *20 Million Miles to Earth* (Nathan Juran, 1957), *The Time Machine* (George Pal, 1960), *Planet of the Apes* (Franklin J, Schaffner, 1968), las *Star Wars* (George Lucas, 1977, 1980 y 1983), *Alien* (Ridley Scott, 1979), *Star Trek*: *The Motion Picture* (Robert Wise, 1979) y sus secuelas, *Blade Runner* (Ridley Scott, 1982), *The Terminator* (James Cameron, 1984) y la computarizada hasta extremos increíbles, *Avatar* (James Cameron, 2009).

¿Sigue la ciencia ficción la simple regla de lucha entre el bien y el mal? No, *2001: A Space Odyssey* (Stanley Kubrick, 1968) es el mejor ejemplo de las preocupaciones del cine por la historia de la evolución y la motivación filosófica implícita en el ser humano contada con simplicidad y paradójica profundidad. Ochocientos cuaren-

ta y seis críticos y 358 directores del mundo entero, conducidos por el magazine inglés *Sight and Sound,* acaban de colocar esta película en el sexto lugar entre las grandes de todos los tiempos, con música de *El Danubio azul* retumbando en el pertinente oído de la memoria.

Y lo humano en este género cinematográfico, ¿no cuenta? Sí. En *The Day the Earth Stood Still* (Robert Wise, 1951), Michael Rennie/Klaatu y su robot Gort llegan a la tierra a pedir paz entre las naciones o serán destruidas si no escuchan el mensaje. Incomprendido por muchos, solo la amistad con un niño hace de la película un canto al entendimiento. Aunque al final el alien se marcha sin la esperanza de volver. La frase *Klaatu barada nikto!* queda flotando en el recuerdo. En *Cocoon* (Ron Howard, 1985), un grupo de personas de la tercera edad abandona la tierra en una nave espacial hacia la felicidad que le ofrece la civilización de otro planeta. Más, *E.T.* (1982)), emparentada con *Close Encounters of a Third Kind* (1977) y ambas dirigidas por Steven Spielberg, sigue siendo la reina por su mensaje de amor desde una mirada infantil. No cohiban los sentimientos, los adultos tiemblan de emoción junto a la solidaridad de los niños surcando los cielos por salvar al extraterrestre, tan feo, pero tan tierno, que llega a ser encantador.

A 30 años de su estreno, *E.T.* vuelve en una edición especial en Blu-ray. Para su definitiva inmortalización, cinco museos de Madame Tussauds acaban de incluir su figura en cera. El Extraterrestre es un personaje que llegó para quedarse, por supuesto, en nuestros corazones.

8 James Bond, el agente 007 en sus 50 años: mucho y no suficiente.

Ian Fleming, el inventor en la literatura de James Bond, el agente 007, nunca soñó que su personaje se convertiría en un mito cinematográfico de la aventura, así como Scarlett O'Hara en el melodrama y Rocky e Indiana Jones pisándole posteriormente los talones. Desde su arrancada en 1962, seis actores (Sean Connery, George Lazenby, Roger Moore, Timothy Dalton, Pierce Brosnan y Daniel Craig hasta el momento) se encargaron de darle vida al seductor, intrépido, y cínico personaje luchador incansable en sus inicios contra el comunismo y luego el terrorismo internacional, fiel a Bernard Lee, a Robert Brown y a Judi Dench como los agentes M según los contratos, y sobre todo a la corona inglesa. Once directores (desde Terence Young hasta Sam Mendes en la actualidad) se movieron detrás de las cámaras colocándolo en las más difíciles e increíbles situaciones donde una buena dosis de sexo le insuflaba coraje a Bond, el súper macho, para alcanzar sus objetivos. Así como un desfile incomparable de chicas a su alrededor, por interés o curiosidad, donde se destacaron Ursula Andress, Diana Rigg, Claudine Augier, Jill St. John, Kim Basinger, Barbara Carrera, Britt Ekland, Daniela Bianchi, Maud Adams, Carole Bouquet, Sophie Marceau, Rosamund Pike y Halle Berry entre otras por aquello de que la belleza y el peligro desandan juntos. Los malvados sofisticados también se vistieron de gala con Joseph Wiseman como el primero, Telly Savalas, Max von Sydow, Christopher Lee, y Javier Bardem pavoroso, el último en surgir en *Skyfall* (Sam Mendes, 2012), sin dejar fuera a Lotte Lenya convertida en leyenda porque lleva un estilete subrepticio en la punta de un zapato.

Durante su larga trayectoria James Bond se movió por lugares insólitos, desde su Inglaterra natal hasta Estambul, Las Vegas, Egipto, Tailandia, Hong Kong, Macao, siendo el más venerado el de su punto de partida, la isla de Jamaica, lugar obligado de visita por la casa donde lujurió y se enfrentó a múltiples peligros mientras rodaban *Dr. No* (Terence Young, 1962). Como rezó después la propaganda de *Goldfinger* (Guy Hamilton, 1964): Cualquier cosa que toca se convierte en conmoción, con licencia para matar.

A pesar de la imborrable imagen de Sean Connery como el primer James Bond, él fue el residuo de una decantación donde se barajaron a James Mason, Rex Harrison, David Niven, Trevor Howard y hasta Cary Grant. Sean Connery dio una lección de actor a sus detractores y resultó demasiado capaz cuando conquistó el Oscar secundario por su actuación en *The Untouchables* (Brian De Palma, 1987).

De 1962 hasta el momento veinticuatro películas en cincuenta años aunque algunos acuciosos citen otras realizaciones. Títulos algunos verdaderamente afrodisíacos al paladar auditivo: *From Russia with Love* (Terence Young, 1963), *Diamonds are Forever* (Guy Hamilton, 1971*), Never Say Never Again* (Irvin Kershner, 1983) marcando el regreso de Sean Connery siendo la única filmada fuera de las producciones Eon, *Tomorrow Never Die* (Roger Spottiswoode, 1997), *The World is not Enough* (Michael Apted, 1999), *Die Another Day* (Lee Tamahori, 2002) por citar algunos.

Durante cinco décadas James Bond ha formado parte de muy diversas generaciones en el mundo entero. Pronunciar en voz alta su nombre es un culto de amor por el cine todavía insuficiente para lo que nos queda por disfrutar.

Nota

La influencia de James Bond ha sido tan grande que Daniel Craig, con su personaje a cuesta, ha sido modelo de imitación en el peinarse, vestirse y manera de comportarse del líder ruso Vladimir Putin, hasta de sacarse fotos semejantes a donde el actor recrea su vida privada:

nadando, cabalgando. Peligroso si cree que la política es una de esas tantas aventuras que aplaudimos en la pantalla.

Spectre, dirigida por Sam Mendes, fue la última oferta de James Bond en el 2015. El villano corrió a cargo de Christoph Waltz y las hembras fueron Léa Seydoux, Naomie Harris y Monica Belluci con 50 años, la más vieja de las chicas Bond. Judi Dench vuelve como el agente M después de muerta en *Skyfall*.

Las canciones de las películas han jugado un papel enorme de popularidad en el *hit parade* musical. Para recordar entre otras, las interpretadas por Shirley Bassey con el titular de *Goldfinger* y Adele con el de *Skyfall*.

Con una altura mayor a los 6' 1" que poseía físicamente, el 23 de mayo del 2017 falleció Roger Moore en Suiza. Una de las muertes parciales de uno de los reconocidos James Bond. Contaba 89 años y después de haber sido objeto de devaneo de Elizabeth Taylor en *The Last Time I Saw París* (Richard Brooks, 1954), el Agente 007 fue su consagración definitiva.

9 Bette Davis, la mejor de todas

El 5 de abril de 1908 nació Ruth Elizabeth "Bette" Davis en Lowell, Massachusetts. Y no hay historia del cine que se respete que no la incluya como uno de los pilares incuestionables de la actuación y del *star system*. Sin su rostro no se puede hablar de Hollywood.

Debutó con *The Bad Sister* (Hobert Henley, 1931), pero no es hasta la vulgar y pérfida Mildred Rogers de *Of Human Bondage* (John Cromwell, 1934) junto a Leslie Howard, basada en la famosa novela de W. Somerset Maugham, que no alcanza un reconocimiento sin precedentes, epítome de maravillosa, a pesar de que la excluyeron ese año de las nominaciones al Oscar. Al año siguiente se lo entregaron por *Dangerous* (Alfred E. Green) a lo que ella se refirió con la ironía típica de Aries: *Bah... un premio de consolación por lo que me debían.*

En 1938 vuelve a alcanzar la estatuilla por *Jezebel,* dirigida por William Wyler, un gran amor imposible en su vida sentimental igual que lo fue su galán favorito, George Brent. En *Jezebel,* su personaje, una joven sureña dominante, llamada Julie Marsden, *estamos en 1852,* exclama, *no en el medioevo*, le ganó el mote de "la tempestuosa" por lo difícil que resultaba trabajar con ella, quien siempre estaba a la búsqueda de la perfección. En toda su carrera recibió diez nominaciones al Oscar y cinco fueron consecutivas (de 1938 a 1942).

Después de 17 años con la Warner Brothers, se despide de los estudios con *Beyond the Forest* (King Vidor, 1949), en la que con

un pelucón negro lanza la frase ¡Qué pocilga!, que luego Elizabeth Taylor en *Who's Afraid of Virginia Woolf?* (Mike Nichols, 1966) la recrearía exageradamente y ella retomaría para iniciar sus presentaciones como una forma de imitar a sus imitadores y de burlarse de si misma.

Cuando todos vaticinaban un declive en su carrera, en 1951 dio vida a Margo Channing en la ya clásica *All About Eve* bajo las órdenes de Joseph L. Mankiewicz que se refirió a ella como el sueño de cualquier director y puso en boca de los amantes del cine la archirrepetida frase: *Ajústense los cinturones, que vamos tener una noche traqueteada.*

En 1962 vuelve a la carga con su última nominación al Oscar, *What Ever Happened to Baby Jane?* junto a Joan Crawford, con la cual tuvo rivalidad profesional y personal y que parece haber maltratado en el film más allá de lo que el guión exigía y de la paciencia de su director Robert Aldrich, la cual se la desquitó la noche de las premiaciones, empujándola detrás de los cortinajes, ábreme paso, dicen que masculló Joan, que tengo que recoger el de mi amiga Anne Bancroft… perdedora tú.

Fumadora incansable en casi todas las caracterizaciones modernas, hoy esas escenas son cuestionadas como mal ejemplo de los daños que puede causar el humo. En *The Great Lie* (Edmund Goulding, 1941) fuma sin parar delante de Mary Astor que está embarazada y en *Now, Voyager* (Irving Rapper, 1942) Paul Henreid se pone dos cigarros en los labios, los enciende, le brinda uno en un acto de rotundo atrevimiento erótico, vamos a fumar y ella, rechazando la proposición de matrimonio pronuncia la venerada frase final: *No pidas la luna… confórmate con las estrellas.*

Aunque sarcástica, supo reconocer siempre a Claude Rains como un brillante actor, tembló delante de él en *Deception* (Irving Rapper, 1946) y a Errol Flynn encantador con una espada en la mano, lo amó casi de verdad en *The Private Lives of Elizabeth and Essex* (Michael Curtis, 1939). A Miriam Hopkins, Celeste Holm, Susan Hayward y

Robert Montgomery los consideró insoportables, intrigantes, pendientes siempre de robar escenas. Igual sucedió con Lillian Gish durante la filmación de su penúltima película *The Whales of August* (1987) para la cual su director Lindsay Anderson le pidió abstención, déjala tranquila, ignórala, porque para ella el apasionado David G. Griffith había inventado el *close-up*. Sin embargo, a Joan Crawford, en un gesto de bondad humana, la consideró muy profesional, sabía sin que se lo dijeran dónde pararse y mirar a la cámara cuando la escena lo requería.

En 1981, se colmó de felicidad cuando la cantante Kim Carnes puso en el no. 1 la canción *Los ojos de Bette Davis* durante nueve semanas.

Murió el 6 de octubre de 1989, a la edad de 81 años, debido a una metástasis de cáncer del seno. Se casó y se divorció cuatro veces y concibió tres hijos. Recomendables lecturas son sus autobiografías *The Lonely Life* (1962) y *Mother Goddam* (1975). Su epitafio reza: *"Lo hizo del modo difícil"*.

Para no perderse:

En el 2017, el canal televisivo FX filmó el serial *Feud: Bette and Joan*, recreando hasta donde la maldad se lo permitió a sus creadores, los encuentros truculentos de Bette Davis (explotada en los más mínimos detalles por Susan Sarandon) y Joan Crawford (sublimación ofídica de Jessica Lange) durante los desasosegados días de la filmación de *What Ever Happened to Baby Jane?* (1962) dirigida por Robert Aldrich y los pormenores de la noche del Oscar. Esa noche en que Bette estaba nominada, simplemente no ganó. Con más razón para ver *Feud* y saciar la curiosidad.

10 Olivia de Havilland y Joan Fontaine, hermanas y rivales

Nunca ha existido en el cine dos hermanas más famosas que Olivia de Havilland y Joan Fontaine. Nacidas ambas en Japón, mientras su padre ejercía como abogado inglés de patentes. Con un inesperado divorcio cuando Olivia contaba tres años, su madre se trasladó a California por problemas de salud de Joan. Allí, cerca de la fábrica de sueño, las dos por separado eligieron el mismo camino de la pantalla grande. Aunque el público ha vivido en ascuas la rivalidad que ambas se han profesado, procuran siempre retratarse para la prensa en pose angelical, sendos cuchillos amenazando las espaldas. Sobre todo la noche de los Oscar de 1941, cuando ambas fueron nominadas y el premio recayó en Joan por *Suspicion*, siendo la única protagonista de Hitchcock en haberlo recibido. Querida hermanita, le dijo Olivia al siguiente día por teléfono a lo Luise Rainer en *The Great Ziegfeld*, anoche no pude acercarme a ti porque estabas bloqueada por mucha gente felicitándote por tu dichosa suerte. Y colgó.

Olivia, un año mayor que Joan, es recordada por su cuasi debut en *A Midsummer NIght's Dream* (1935) a instancias de Max Reinhardt que la solicitó con vehemencia, uno de los directores del film junto a William Dieterle; por la dulce Melanie Hamilton de *Gone With the Wind* (Victor Fleming, 1939) en cuya presencia Clark Gable lloró por primera vez en el cine cuando ella le suplica que hay que enterrar a su hijita muerta; por haber sido pareja de Errol Flynn ocho veces, su amor silencioso, incluyendo *The Adventures of Robin Hood* (1939) bajo las órdenes de un tirano implacable que sabía

lo que quería, Michael Curtiz; por haber demandado a la Warner Brothers que la suspendió seis meses por reclamo de mejores papeles y ganó en lo que se conoce como 'la decisión de Havilland' que llevó a los estudios a no tratar a los actores como ganado; por haber conseguido en la Paramount su primer Oscar en la melodramática, pero certera actuación en *To Each His Own* (Mitchell Leisen, 1946), lograr otra nominación con *The Snake Pit* (Anatole Litvak, 1948) bajo la 20th Century Fox y obtenerlo de nuevo con un desenvolvimiento de encaje en *The Heiress* (William Wyler, 1949), lámpara en mano, escaleras arriba hacia el comienzo de la oscuridad mientras Montgomery Clift le golpea la puerta sin quererlo escuchar y por haber rechazado el papel de Blanche DuBois en *A Streetcar Named Desire* (Elia Kazan, 1951) porque una verdadera señora decente no dice ni hace esas cosas en la pantalla, aunque después del éxito sin precedentes del film se retractó.

Joan, de puras agallas en sus papeles de época, adolescente, cínica, incauta, dejó apariciones memorables en *Gunga Din* (George Stevens, 1939), *The Constant Nymph* (Edmund Goulding, 1943), *Ivy* (Sam Wood, 1947) y la obra maestra de Max Ophüls, *Letter From an Unknown Woman* (1948), rebasando los límites de la rivalidad entre estas hermanas. Los años todavía la encontraron encantadora y con sapiencia en *A Certain Smile* (Jean Negulesco, 1958) y *Tender is the Night* (Henry King, 1962) apoyando a los principales. De extrema curiosidad resulta buscar en YouTube la prueba de *casting* que hizo para *Rebecca* (1940), el debut como director en Hollywood de Alfred Hitchcock. Ni Vivien Leigh, ni Anne Baxter, ni Loretta Young que pelearon por el papel le llegaron a la altura de la ingenuidad, humildad y factor sorpresa que la sin primer nombre Mrs. de Winter requería.

Olivia y Joan, sobrevivientes de Hollywood desde los años 1930, dijeron una vez con ironía y premeditada dilación que estaban en espera de una película que las pusiera juntas como prueba de fuego. Nunca sucedió y nunca se arriesgaron lo suficiente como para que esto sucediera. El 15 de diciembre del 2013, Joan falleció de causas naturales a los 96 años, la primera en el Oscar, en el matrimonio, en

el divorcio, en tener el primer hijo y en la muerte. El primero de julio del 2016 la prensa del mundo entero se hizo eco de los 100 años cumplidos por Olivia de Havilland en su residencia de París, esperando vivir muchos más hasta cuando la voluntad no la abandone.

11 Cine para dar gracias... en familia

El cuarto jueves del mes de noviembre es Thanksgiving Day/ Día de Acción de Gracias, la fiesta tradicional más antigua de los Estados Unidos. El cine no podía desaprovechar esta oportunidad para mezclar la celebración con extravagancias, absurdos, humor negro, críticas sociales y más que nada comprensión y exaltación de los valores humanos.

¿Qué legado nos ha dejado el cine? Lo inconcebible, las películas no tienen para cuando acabar. Lo primero es conocer cómo llegaron los peregrinos a las costas americanas en 1621 y nada más idóneo que *Plymouth Adventure* (Clarence Brown, 1952) con un reparto estelar encabezado por Spencer Tracy como el capitán de la nave Christopher Jones, Van Johnson como John Alden, Leo Genn como William Bradford y Gene Tierney como la esposa de Bradford que se suicida tiñendo de sangre la alborada americana, todos personajes históricos. O si preferimos la mera ficción buscar el animado musical *Mouse on the Mayflower* (Jules Bass/Arthur Rankin Jr., 1968) realizado inicialmente para la televisión y divulgado extensamente en VHS con fines educacionales.

A continuación una rara lista de lo puede ocurrir ese día según Hollywood:

-*Mrs. Wiggs of the Cabbage Patch* (Norman Taurog, 1934 y Ralph Murphy, 1942). Una familia planifica celebrar la fecha en su destartalada cabaña con lo que sobró de un estofado del día anterior,

sin el esposo que se fue hace años a buscar oro sin dejar señales. W.C. Field y Zasu Pitts ambos encomiables en la primera versión y Hugh Herbert y Vera Vague/Barbara Jo Allen en la segunda en los mismos roles. Dentro de la implacable sombra de la pobreza acechando a la familia, regresa el marido ese día con suficiente dinero para salir adelante, gracias Dios mío.

-Convicted Women (Nick Grinde, 1940). Diez convictas celebrarán en casa con sus familiares la cena del pavo, pero Rochelle Hudson se verá imposibilitada de regresar por maldad de otras presidiarias que buscan que la culpen de desacato. Una pieza rara para ver los comienzos de un actor que se haría famoso con el tiempo: Glenn Ford, aquí de reportero.

-Alice's Restaurant (Arthur Penn, 1969). Thanksgiving al estilo hippie y la posterior odisea de los participantes. Una vivida adaptación de la canción de Arlo Guthrie, que es su intérprete principal. Aunque no bien acogida para su director después del éxito sin límites de *Bonnie and Clyde* (1967), queda como una pieza clave y necesaria de los convulsos sesenta y su influencia en la cultura americana. Final sin esperanzas para la contracultura de la época: al menos todo pasa.

-Hannah and Her Sisters (1986). Quizás la película más perfecta de Woody Allen, ausente de reparos.Concluye, por sorpresa, con la cena para dar gracias. Merecidos los Oscar secundarios para Michael Caine y Dianne Weist y un encuentro feliz entre Mia Farrow y su madre Maureen O'Sullivan, la inolvidable Jane de los primeros filmes de Tarzan con Johnny Weissmuller. Inteligentemente, Woody Allen se abstuvo de participar como actor en el film y es parte de su grandeza.

-Planes, Trains and Automobiles (John Hughes, 1987). Steve Martin tiene que regresar a casa con el fastidioso John Candy como compañero de viaje si quiere celebrar el Thanksgiving. Dos formas opuestas de ver la vida que al final salvan sus diferencias como seres humanos que son. De obligada reposición cada año por televisión

mientras se hornea el pavo. Un clásico con la festividad de fondo. El final, ¿reconfortante o triste? Elija usted después de tantas situaciones hilarantes.

-*Dutch* (Peter Faiman, 1991). Ed O'Neill como Dutch, el hombre que tiene que llevar al hijo de su novia desde un internado en Georgia hasta Chicago, pasará las de Caín con Ethan Embry, un chico intolerable. El hijo de su novia pretende echarle a perder el Thanksgiving. ¿Lo logrará? No porque nacerá el entendimiento sincero entre ambos y ese es el quid de la trama. Para verla y reír en familia.

-*Playing the Part* (Mith McCabe, 1995). Un pequeño corto de 38 minutos de duración. Una cineasta decide presentarle a su tradicional familia la novia durante la cena de Thanksgiving, pero ¿cómo decirle que ella es gay? Nada de ficción, autobiográfico de Mith McCabe como ella misma.

-*Home For the Holidays* (Jodie Foster, 1995). Los vínculos sanguíneos a veces fallan para amar a un pariente y todo durante el Día de Acción de Gracias. Excelente reparto encabezado por Holly Hunter, Robert Downey Jr. y Anne Bancroft. Diálogo ácido entre hermanas: Si yo te encuentro en la calle y si tú me das tu teléfono, yo lo tiro.

-*The War At Home* (Emilio Estevez, 1996). En medio de la reunión para dar gracias, el muchacho que fue a Viet Nam ya no es el mismo. Adaptarse a la vida civil, enfrentar al severo padre, afrontar secretos de familia son parte de la trama con un final inesperado en tiempos difíciles. El propio Emilio Estevez es el chico, su padre el mismo Martin Sheen y Kathy Bates como la madre. Un espacio para su hermana Renée Estevez y un cameo para su hija Paloma.

-*The Ice Storm* (Ang Lee, 1997). El fin de semana después de Thanksgiving de 1973, el escándalo de Watergate en el candelero. Trágico final para dos familias inadaptadas de la alta clase social escapando de la realidad través del alcohol, el adulterio y la

experimentación sexual. Un film catalogado de cínico por la fecha escogida para tanta sordidez, con Kevin Kline, Joan Allen, Sigourney Weaver, Henry Czerny, Tobey Maguire y Christina Ricci entre otros.

-*Pieces of April* (Peter Hedges, 2003). La rebelde April Burns/ Katie Holmes trata de hornear infructuosamente un pavo en su apartamento del Greenwich Village para celebrar la cena con su disfuncional familia. Comedia con tonos dramáticos que representa uno de los mejores momentos de la Holmes, cuya carrera se vio velada temporalmente cuando se unió a Tom Cruise y a su extremismo por la cienciología.

-*Rescue Dawn* (Werner Herzog, 2006). Un pequeño homenaje a lo que una vez se disfrutó en familia y amigos. Descrita la festividad con lujos de detalles por Christian Bale y sus compañeros de cautiverio en las intrincadas selvas de Lao.

-*ThanksKilling* (Jordan Downey, 2009). Un pavo asesino hace de las suyas. No recomendada para menores por las vulgaridades implícitas que acompañan a cada chiste de esta comedia de horror. No se sabe por qué, pero originó dos secuelas. Puro cine de explotación.

Terminada la cena se puede ir al cine igual que aquella vez en 1942 cuando se estrenó *Casablanca* (Michael Curtiz) en Nueva York. O correr hacia las tiendas de compras de Navidad, o prolongar el barullo en casa con la divertida comedia *Black Friday* (Jenny Lorenzo, Felipe Echevarría; 2011), o repetir los siempre clásicos para esa fecha: el dibujo animado de Tom y Jerry ganador de Oscar *The Little Orphan* (Hanna,Barbera; 1948), *Mighty Joe Young* (Ernest B. Schoedsack, 1949) con la estremecedora secuencia de rescate de los niños de un orfanato en llamas por un gorila, o la revalorizada *Pocahontas* (Mike Gabriel, 1995) de Walt Disney que no se sabe por qué extraños motivos están ligadas a la festividad.

12 El espíritu de la Navidad en el cine

Por la cantidad de veces en que ha sido filmada, *A Christmas Carol*, basada en la obra de Charles Dickens, es la película más famosa ambientada en Navidad. Las versiones realizadas datan de 1917, 1938, 1951, 1954, 1972, 1982, 1984 (TV), 1995, 1999 (TV) y 2009, además de las realizadas en 1935, 1951 y 1970 bajo el nombre del personaje principal: *Scrooge*.

Más, si se hace una encuesta sobre qué película con la Navidad de fondo usted elegiría como su preferida, *A Chritsmas Carol* corre el riesgo de no quedar en los primeros lugares. Dentro de tanta incertidumbre, nada como momentos verdaderamente raros en el cine con la nieve, las campanitas, el arbolito, la familia, muchos votos de amor y paz y hasta de incertidumbre. A recomendar:

-*Pandora's Box* (G. W. Pabst, 1928). Lulu/Louise Brooks, para cerrar el film después de tantas perfidias, recibirá en Navidad el abrazo mortal de un desconocido que no es otro que Jack el destripador. Oh, qué amigo le ha enviado Cristo.

-*Love Affair* (1939) y *An Affair to Remember* (1957). Ambas dirigidas por Leo McCarey. Tanto Charles Boyer como Cary Grant, en plena temporada de villancicos, descubrirán el motivo por el cual Irenne Dunne y Deborah Kerr, respectivamente, no fueron a la cita de amor en el edificio Empire State. En ambas el corazón se estruja, se aguan los ojos. Tanto la Dunne como la Kerr recibieron nominaciones al Oscar.

-*Remember the Night* (Mitchell Leisen, 1940). Barbara Stanwyck, una carterista, es apresada por tercera vez, pero por ser Navidad y estar en receso el fiscal Fred MacMurray, este la llevará a cenar con su familia. Sentimental libreto de Preston Sturges. La primera de cuatro películas que esta pareja realizara. Y como dijera un crítico, en medio de tanta música nostálgica nunca más bella la Stanwyck.

-*I, the Jury* (Harry Essex, 1953). El detective Mike Hammer debe investigar un complicado crimen en medio del ambiente navideño. Los personajes típicos de un *film noir* se suceden, hasta uno disfrazado de Santa Claus y Peggie Castle se luce con inesperadas sorpresas para los que son acólitos a este género. Es la primera novela de Mickey Spillane llevada al cine.

-*White Christmas* (Michael Curtiz, 1954). Por la canción de Irving Berlin vale la pena repetirla cada año. Y por ver esa extraña combinación de Bing Crosby, Danny Kaye, Rosemary Clooney y Vera-Ellen, qué muchos hoy día preguntan quiénes eran en su carrera por vivir sin rastro del pasado.

-*We're No Angels* (Michael Curtiz, 1955). Tres fugitivos de la Isla del Diablo, Humphrey Bogart, Aldo Ray y Peter Ustinov tendrán una Navidad emotiva e inesperada en casa de la familia Ducotel integrada por Joan Bennett, Gloria Talbott y el padre Leo G. Carroll. Un aparte de buena actuación para Basil Rathbone, el Sherlock Holmes por excelencia. Para ver frente al televisor en familia.

-*Auntie Mame* (Morton DaCosta, 1958). La excéntrica Rosalind Russell se ha quedado sin dinero y tiene que sostenerse como dependienta de Macy's durante las fiestas. Sin *Christmas Eve* sacará fuerzas para salir adelante.

-*Les Parapluies de Cherbourg* (Jacques Demy, 1964). Nino Castelnuovo se encuentra por azar en su gasolinera con la adorada de ayer Catherine Deneuve, se niega a ver al fruto cuajado de ese amor interrumpido. Bajo una copiosa nieve corre hacia su mujer y

su hijo, los abraza. Inolvidable final cantado, lágrimas en los ojos para hombres y mujeres.

-*The Godfather* (Francis Ford Coppola, 1972). Mike/Al Pacino y Kate/Diane Keaton salen de ver *The Bells of St. Mary's* (Leo Mc-Carey, 1945) en plena Navidad, se enteran por la prensa del atentado a Don Vito Corleone. La historia de una saga por donde pasan las cuatro estaciones sin benevolencia. La actuación de Marlon Brando ayudó a ver con buenos ojos la presencia de un maldito.

-*Kramer vs. Kramer* (Robert Benton, 1979). Dustin Hoffman debe encontrar empleo el mismo 24 de diciembre o pierde la custodia de su hijo. El barullo laboral, pitos y flautas, en la víspera de la gran noche pondrá al espectador al borde del caos cristiano, a punto de gritar, ¿es qué Dios no le va a conceder una posibilidad?

-*Falling in Love* (Ulu Grosbard, 1984). Meryl Streep y Robert De Niro, ambos casados, tropezarán irresistiblemente durante las compras navideñas en una librería. Una versión libre de *Brief Encounter* (David Lean, 1945). Todavía la Streep se cuidaba un poco de no usar la caricaturización desmedida como arma actoral.

Y por tradición y derechos propios: *It's a Wonderful Life* (Frank Capra, 1946), *Miracle on 34th Street* (George Seaton, 1947) de las cuales no hay nada que decir porque nunca han envejecido y por consenso general de los medios televisivos que siempre la incluyen: *Donovan's Reef* (John Ford, 1963) en el paraíso de los Mares del Sur con John Wayne, Lee Marvin y Elizabeth Allen, un halo de frescura de su director en sus 69 años donde la música exótica intercalada con villancicos juega un papel primordial, en ese momento no se puede evitar pensar en la llegada del niño Jesús y en múltiples dioses. Bienvenidos sean todos.

13 *"The Hobbit"*, imaginación desbordada

Jueves 6 de diciembre del 2012

El escritor inglés, poeta, filólogo, dibujante y combatiente de la Primera Guerra Mundial J. R. R. Tolkien publicó en 1937 *The Hobbit*, un libro de desbordada imaginación y fantasía para niños. A partir de su inmediato éxito el editor le pidió una secuela y así nació *The Lord of the Rings/El Señor de los Anillos* que llegó primero al cine en forma de trilogía dirigida por el neozelandés Peter Jackson: *The Fellowship of the Rings* (2001), *The Two Towers* (2002) y *The Return of the King* (2003). Tolkien falleció en 1973 sin siquiera sospechar el éxito cinematográfico de esta obra que alcanzó en su conjunto un total de 17 Oscar, incluyendo el de Mejor Película para la tercera parte.

En el 2011, superados los problemas financieros de la MGM y las restricciones que pesaban por parte de United Artists con su distribución, comenzó el rodaje de *The Hobbit* en Nueva Zelanda, con ingresos para ese país de mil millones de dólares. Muchos de los actores que participaron en *The Lord of the Rings*, Ian McKellan, Martin Freeman, Richard Armitage, Cate Blanchett, Christopher Lee, Benedict Cumberbatch, Elijah Wood, Orlando Bloom y Andy Serkis entre otros, se incorporaron al nuevo proyecto que tendría como director a Guillermo del Toro, pero este desde un principio mostró inconformidad con el encanto peculiar del libro. "En mi cerebro prepubescente no me gustan los enanos y dragones, los pies peludos, ni las espadas ni las hechicerías. Yo odio todo ese mejunje", cuentan que expresó. Peter Jackson, que no veía muy ético competir con su

propio trabajo anterior acabó asumiendo el reto y del Toro quedó como coguionista.

Concebida como otra trilogía: *An Unexpected Journey* (2012), *The Desolation of Smaug* (2013) y *There and Back Again* (2014), el estreno mundial de la primera parte tuvo lugar el 28 de noviembre de 2012 en Nueva Zelanda con cerca de 100,000 personas alrededor de la alfombra roja y se espera su competición por el Oscar en más de una categoría. Además del formato estándar (24 fotogramas por segundo) y las proyecciones en IMAX y 3D, *The Hobbit* es la primera película filmada en 48 fps, un toque de goce para la vista que en vez de que el espectador mire, se convierte en participante de la acción.

Responder a cualquier pregunta sobre los *hobbits* como duendecillos, humanoides, seres antropomorfos de baja estatura, abundante vellosidad, orejas puntiagudas sería una prueba de fuego si ya su creador, situándolos en la Tercera Edad del Sol, habitantes de La Comarca, no lo hubiera hecho en el prólogo de *El Señor de los Anillos*: "Es en verdad evidente que a pesar de un alejamiento posterior, los hobbits son parientes nuestros: están más cerca de nosotros que de los elfos y aún que los mismos Enanos. Antiguamente hablaban las lenguas de los hombres, adaptadas a su propia modalidad, y tenían casi las mismas preferencias y aversiones. Más ahora es imposible descubrir en qué consiste nuestra relación con ellos. El origen de los *hobbits* viene desde muy atrás, de los Días Antiguos, ya perdidos y olvidados".

Anexo

Y la fiesta continuó.

En el 2013, *The Hobbit: The Desolation of Smaug* (Peter Jackson) con 2 horas y 41 minutos.

Y en el 2014, *The Hobbit: The Battle of the Five Armies* (Peter Jackson) con 2 horas y 24 minutos.

14 Comienza carrera por nominación al Oscar

Jueves 13 de diciembre del 2012

Desde el 17 de diciembre comenzarán las votaciones para las nominaciones al Oscar que por primera vez serán anunciadas el 10 de enero del 2013, tres días antes de la entrega de los Globos de Oro. Un golpe de efecto para no dejarse influenciar por estos.

Películas con fuertes posibilidades a participar como *Zero Dark Thirty* (Kathryn Bigelow) crónica de 10 años sobre la cacería y muerte de Bin Laden, *Django Unchained* (Quentin Tarantino) un homenaje al *spaghetti western* y *Les Misérables* (Tom Hooper) sobre el musical inspirado en la obra de Victor Hugo están próximas a ser estrenadas en Miami y recomendamos no perderlas de vista.

Cronistas y cinéfilos en general ya han comenzado con los vaticinios de los cuales saldrán seleccionadas unas diez películas en la categoría Mejor del Año. Sin orden de preferencia, además de las anteriores, se destacan (incluyendo actores):

1. *Argo* (Ben Affleck). Iran 1980. Operación de la CIA para sacar del territorio iraní a seis diplomáticos. John Goodman se roba el show colaborando con el rescate desde Hollywood.

2. *Lincoln* (Steven Spielberg). Impecable la sobriedad de Daniel Day-Lewis en el personaje, pero las palmas se las llevan Sally Field

y Tommy Lee Jones de secundarios como Mary Todd Lincoln y Thaddeus Stevens respectivamente.

3. *Flight* (Robert Zemeckis). Denzel Washington obligado candidato al Oscar y el año de John Goodman aunque ninguno gane nada.

4. *Life of Pi* (Ang Lee). Increíble animación del tigre que tal cual parece un animal de verdad entrenado para actuar. Es el film en general el que resulta atrayente con la fórmula de las dos versiones del mismo hecho.

5. *Beasts of the Southern Wild* (Benh Zeitlin). Realismo mágico en los *bayous* de la Louisiana con la sorprendente actuación de la niña Quvenzhavé Wallis.

6. *The Sessions* (Ben Lewin). Segura nominación para John Hawkes, el cuadripléjico en busca de terapia sexual por parte de Helen Hunt.

7. *The Master* (Paul Thomas Anderson). La cienciología llega al cine. Notables Joaquin Phoenix, Philip Seymour Hoffman y Amy Adams.

8. *The Perks of Being a Wallflower* (Stephan Chbosky). Pros y contras de un adolescente introvertido, con magia positiva de otros jóvenes a su alrededor.

9. *Moonrise Kingdom* (Wes Anderson). Los seguidores de Bruce Willis y Bill Murray dicen que ambos merecen ser nominados.

10. *Cloud Atlas* (Tom Tykwer, Andy y Lana Wachowski)). Durante casi tres horas los actores se desdoblan en diferentes tiempos, razas y hasta sexo. El tiempo en su contra. O la amas o la dejas pasar.

11. *Skyfall* (Sam Mendes). No es James Bond, sino Judi Dench como la agente M, quien acapara la atención para el Oscar. Insupe-

rable espectáculo de acción y madurez. El público es incondicional a las peripecias del Agente 007.

12. *Silver Linings Playbook* (David O. Russell). Bravura de Robert De Niro como el padre del enfermo mental Bradley Cooper y Jennifer Lawrence siguiéndole los pasos para no dejarse aplastar por el actor.

Anne Hathaway en *Les Misérables*, Marion Cotillard en *Rust and Bond* (Jacques Audiard), Bill Nighy en *The Best Exotic Marigold Hotel* (John Madden), y Matthew McConaughey por *Magic Mike* (Steven Soderbergh) también se barajan como favoritos.

De las películas extranjeras, *The Other Son* (Lorraine Levy; Israel) y *The Intouchables* (Olivier Nakache, Eric Toledano; Francia) sobresalen por una amplia aceptación. Buscar papel y lápiz, hacer vuestras propias conjeturas.

Después de la ceremonia:

Con una profecía bastante cercana a la realidad, *Argo* resultó la mejor película del año. Las otras nominadas fueron: *Beasts of the Southern Wild, Django Unchained, Les Misérables, Life of Pi, Lincoln, Zero Dark Thirty, Silver Linings Playbook* y la francesa *Amour*.

El Oscar a mejor película extranjera recayó en *Amour*.

Y en actuaciones, Mejor actor para Daniel Day-Lewis. Mejor actriz, Jennifer Lawrence. Mejor actor secundario, Christoph Waltz. Y Mejor actriz secundaria, Anne Hathaway.

15 Johnny Depp, estrella impredecible

Jueves 20 de diciembre del 2012

Johhny Depp es uno de esos actores con *star power* para llevar adelante cualquier proyecto. Aún así, en el 2000 sufrió una enorme decepción al no ver realizado su sueño de interpretar a Sancho Panza en el frustrado filme de Terry Gilliam *The Man Who Killed Don Quixote*. Uno de sus más recientes éxitos ha sido allanarle el camino a una versión modernizada de la novela de Cervantes, que ya se maneja como posibilidad en colaboración con los estudios Disney.

Depp es el chico de Kentucky que pasó su adolescencia en Miami; que abandonó los estudios a los 15 años; que quiso ser músico sobre todas las cosas y se involucró en múltiples bandas de garaje; que gracias a Nicolas Cage entró al mundo del cine; que un día, después de deslumbrar bajo la dirección de Tim Burton en *Edward Scissorhands* (1990) junto a Winona Ryder, se le consideró la promesa más seria de Hollywood en la misma categoría de Robert De Niro y Jack Nicholson.

Con un alto grado de fotogenia que maneja y custodia a la perfección, amigo del poeta Allen Ginsberg en vida y lector enardecido de Jack Kerouac, Johnny Depp entró por la puerta grande del éxito. Sus comienzos forman parte de una larga lista de desmedidos triunfos actorales. Recordar para volver a ver:

-*What's Eating Gilbert Grape* (Lasse Hallstrom, 1993): junto al cuasi niño Leonardo DiCaprio, otro fenómeno de su época.

-*Don Juan DeMarco* (Jeremy Leven, 1994): mano a mano con Marlon Brando y Faye Dunaway. Él es el titular del film.

-*Ed Wood* (Tim Burton, 1994): un pasaporte a la fama con Martin Landau jactándose de ser Bela Lugosi en decadencia.

-*Dead Man* (Jim Jarmusch, 1995): perfecta, por redescubrir. Se llama William Blake en el film, con todas las implicaciones literarias que el nombre conlleva.

-*Donnie Brasco* (Mike Newell, 1997): tres estrellas y media y pisándole los talones a Al Pacino.

-*Sleepy Hollow* (Tim Burton): una simbiosis de Angela Lansbury, Roddy McDowall y Basil Rathbone para su caracterización, según él mismo confesó.

Más tres zigzagueantes nominaciones al Oscar: *Pirates of the Caribbean: The Curse of the Black Pearl* (Gore Verbinski, 2003), *Finding Neverland* (Marc Forster, 2004) y *Sweney Todd: The Demon Barber of Fleet Street* (Tim Burton, 2007), cuando su carrera crecía en popularidad, no en credibilidad.

La serie *Pirates of the Caribbean* ha contribuido a que la imagen del actor como el pirata Jack Sparrow perdure en el Magic Kingdom de Disney. Su disfraz es una de las 130 piezas de la exhibición Hollywood Costume en el museo Victoria y Alberto de Londres hasta el 27 de enero del 2013. Gracias a los ingresos de *Pirates of the Caribbean*, el actor fundó con su hermana mayor Christi Dembrowski la compañía Infinitum Nihil, de la cual salió *Hugo* (Martin Scorsese, 2011), y con la que se propone impulsar el proyecto de Don Quijote.

¿Será solo el productor, encarnará a Sancho o se atreverá con el Caballero de la triste figura? Johnny Depp es impredecible, desde

los tiempos de *Platoon* (Oliver Stone, 1986), donde se lució como el traductor con los aldeanos vietnamitas.

Postdata

Todavía en el 2017, con las manos llenas de proyectos, Johnny Depp espera por la quimera de interpretar a Sancho Panza y para muchos, un actor desvalorizado, una vez creído. Como si las palabras de Orson Welles en el cuento *La ricotta* de Ro.Go.Pa.G (Pasolini, 1963) fueran hechas hoy día a su justa medida: Él danza, él danza…

16 Adiós a grandes del cine en el 2012

Jueves 27 de diciembre del 2012

Aunque uno se niegue a decirles adiós, estas figuras del cine y la TV se han ido físicamente en el 2012. Por fortuna, su imagen y su esplendor quedarán siempre entre nosotros en un DVD o un Blu-Ray o un rincón secreto de nuestro recuerdo y nuestro corazón.

-Herbert Lom (95 años), la imprescindible contrapartida del inspector Clouseau/ Peter Sellers en varias películas de *Pink Panther* (Blake Edwards). Volverlo a disfrutar como gemelos en aquel viejo *noir Dual Alibi* (Alfred Travers, 1947).

-Whitney Houston (48 años),cantante excepcional, memorable en *The Bodyguard* (Mick Janson, 1992) en plena alquimia con Kevin Costner cantando *I Will Always Love You* y en *The Preacher's Wife* (Penny Marshall, 1996) junto a Denzel Washington.

-Phyllis Thaxter (92 años), con doble personalidad en *Bewitched* (Arch Oboler, 1945) y la intrigante en el oeste de culto con elementos de *film noir Blood on the Moon* (Robert Wise,1948). La madre adoptiva Ma Kent del héroe volador *Superman* (Richard Donner, 1978).

-Sylvia Kristel (60 años), los monjes tibetanos llegaron a conocerla por *Emmanuelle*, porno suave que inició una nueva era de indulgencia visual hacia el sexo abierto.

-Anita Bjork (89 años), conocida hasta en los cines-clubes de Namibia por *La señorita Julia (*Alf Sjöberg, 1951), inspirada en la obra de August Strindberg. Todo lo demás que hizo le quedó pequeño.

-Tony Martin (98 años), cantante, viudo de Cyd Charisse, inolvidable en el *remake* semimusical de *Pépé le Moko* (Julien Duvivier, 1937) y *Algiers* (John Cromwell, 1938), la subestimada, pero siempre mencionada *Casbah* (John Berry, 1948) con las disfrutables canciones del dúo Harold Arlen y Leo Robin.

-Patricia Medina (92 años) viuda de Joseph Cotten, imprescindible en las películas de aventuras junto a Louis Hayward, Alan Ladd, Glenn Ford e inolvidable junto a Anthony Dexter en *Valentino* (Lewis Arlen, 1950) cuando bailaron el famoso tango de *Los cuatros jinetes del apocalipsis*. Valorizada por Orson Welles que la dirigió en *Mr. Arkadin* (1955).

-Turhan Bey (90 años) austriaco de origen turco, harenes, mil y una noche junto a Maria Montez, rival de Boris Karloff en *The Climax* (George Waggner, 1944) un derroche de suspenso, color y gusto, recordado también como Esopo en *Night in the Paradise* (Arthur Lubin, 1946) junto a Merle Oberon.

-Andy Griffith (86 años), cuando el mundo entero lo aclamaba en su debut en *A Face in the Crowd* (Elia Kazan, 1957) en Estados Unidos lo ignoraban y luego en *Hearts of the West* (Howard Zieff, 1975) película sublimada por el público de medianoche y de los colleges y universidades. Sin olvidar al personaje de la televisión *Matlock* (1986-1995) todavía con una audiencia de mediodía insuperable en su retransmisión.

-Ben Gazzara (81 años), alumno de Erwin Piscator y egresado del Actors Studio es el marido engañado que tima a James Stewart en *Anatomy for a Murder* (Otto Preminger, 1959). Amor de Audrey Hepburn en *Bloodline* (Terence Young, 1979) y *They All Laughed*

(Peter Bogdanovich, 1981), además de las caricias reales que se prodigaron para su suerte entre bambalinas.

-Celeste Holm (95 años), Oscar secundario por *Gentlement's Agreement* (Elia Kazan, 1947) y nominada por *Come to the Stable* (Henry Koster, 1949) y *All About Eve* (Joseph L. Mankiewicz, 1950). A su haber deja una larga carrera en Broadway incluyendo el formar parte del elenco original de *Oklahoma!* (1943).

-Leonardo Favio (74 años), cantante, actor, director de cine venerado en Argentina. ¿Quién no tarareó *Ella, ella ya me olvidó... o quizás simplemente le regale una rosa* o vio *El romance del Aniceto y la Francisca* (1967) o *Gatica, "El Mono"* (1993)?

-Aurora Bautista (86 años), con su debut en *Locura de amor* (Juan de Orduña, 1948) saltó a la fama como la reina Juana la loca. Le siguió la Curra de *Pequeñeces* (1950) y *Agustina de Aragón* otra vez con Orduña. Y en *La tía Tula* (Manuel Picazo. 1964) bordó hasta los extremos con gusto melodramático la novela de Miguel de Unamuno.

-Ernest Borgnine (95 años), sadista en *From Here to Eternity* (Fred Zinnemann,1953), un *amish* con problemas de conciencia: Matar o no matar es mi dilema en *Violent Saturday* (Richard Fleischer, 1955) y el conmovedor, nadie lo pudo creer hasta verlo, el Oscar es tuyo, carnicero, en *Marty* (Delbert Mann, 1955).

¡Tantos recuerdos imborrables nos dejaron! R.I.P.

17 Afortunados del cine en el 2012

Jueves 3 de enero del 2013

Lto del anterior. Ahora les toca a aquellos viejos rostros o nuevas esperanzas donde la suerte y el esfuerzo les pusieron un halo de bendición al destacar su imagen. Para algunos fue una especie de *comeback,* para otros fue un afianzamiento en la industria. De seguro, los triunfos del 2012 les traerán proyectos más ambiciosos en el 2013.

El 2012 fue el año, entre muchos, de:

-John Goodman, transfigurándose en *Argo* (Ben Affleck), *Flight* (Robert Zemeckis) y *Trouble With the Curve* (Robert Lorenz). Un increíble señor.

-Bruce Willis, con el mismo carisma de siempre en *Looper* (Rian Johnson) y *Moonrise Kingdom* (Wes Anderson). Por venir en 3D la muy esperada *A Good Day to Die Hard* (John Moore).

-Bill Murray, buscando nominación al Oscar lo mismo de principal por *Hyde Park on Hudson* (Roger Michell) que de secundario por *Moonrise Kingdom.*

-Richard Gere, con su única actuación del año en *Arbitrage* (Nicholas Jarecki) demostró que no estaba retirado y mucho menos acabado.

-Ben Affleck, a los 40 años como director, productor y actor se puso las botas en *Argo*: Estoy aquí para quedarme en los tres frentes.

-Matthew McConaughey, a los 43 años puso a prueba su versatilidad en *The Paperboy* (Lee Daniels), *Bernie* (Richard Linklater) y el dueño de un club de *striptease* en *Magic Mike* (Steven Soderbergh).

-Rachel Weisz, con el *remake* anodino de *The Deep Blue Sea*, dirigida por el controversial Terence Davies está nominada al Globo de Oro en drama y le hace justicia al Globo de Oro y al Oscar secundario que obtuvo por *The Constant Gardener* (Fernando Meirelles, 2005).

-Jennifer Lawrence, de la adolescente de *Winter's Bone* (Debra Granik, 2011) a la humana enajenada mental en *Silver Linings Playbook* (David O. Russell) hay un largo trecho de capacidad histriónica. La chica se transforma y convence. Nominación al Globo de Oro en comedia.

-Seth Rogan, el hombre que inventa recetas con pollo en *Take This Waltz* (Sarah Polley) y el hijo que se atreve a viajar con una madre como Barbra Streisand en *The Guilt Trip* (Anne Fletcher).

-Robert Pattinson, no solo popularizado a través de *The Twilight Saga: Breaking Dawn-Part 2* (Bill Condon), sino el principal en la impecable aunque ignorada versión de la novela de Guy de Maupassant, *Bel Ami* (Declan Donnellan) y junto a Juliette Binoche en *Cosmopolis* (David Cronenberg).

-Joseph Gordon-Levitt, tres momentos decisivos: en *The Dark Knight Rises* (Christopher Nolan), *Looper* y el hijo de Lincoln en la película homónima de Steven Spielberg.

-Kristen Stewart, su participación en *The Twilight Saga: Breaking Dawn-Part 2* y en *Snow White and the Huntsman* (Rupert Sanders) le han proporcionado una propaganda inestimable. Su próxi-

ma aparición: *On the Road* (Walter Salles) sobre la novela de Jack Kerouac.

-Channing Tatum, el chico de moda, demasiado encanto natural, portada de revistas, elogiado lo mismo en *21 Jump Street* (Phil Lord, Chris Miller), *The Vow* (Michael Sucsy) que en *Magic Mike* (Steve Sodenbergh).

-Samantha Barks como Éponine y Eddie Redmayne como Marius se imponen en *Les Misérables* (Tom Hooper), seguirlos de cerca.

-Jessica Chastain, la revelación, después de una nominación al Oscar por *The Help* (Tate Taylor, 2011), se rumora que volverá como fuerte competidora por *Zero Dark Thirty* (Kathryn Bigelow).

18 *"The Great Gatsby"* otra vez en el cine

Jueves 10 de enero del 2013

En el argot norteamericano, Jay Gatsby es sinónimo del que ha hecho riquezas por sus propias mañas y trata de escalar peldaños de una sociedad en la cual no tiene cabida. El "héroe" perdedor de la novela *The Great Gatsby* de F. Scott Fitzgerald vuelve por cuarta vez al cine.

La primera versión de Herbert Branan con Warner Baxter data de 1926 y está perdida. La segunda, dirigida por Elliott Nugent en 1949, tuvo a Alan Ladd de protagónico, quien salió ileso. Jack Clayton dirigió la tercera en 1974 depositando su confianza en Robert Redford y Mia Farrow, que jamás lo traicionaron. Y para mayo de 2013 se anuncia la cuarta, cuyos *trailers* han despertado insultos y una súplica de moderación por parte de los optimistas. Ahora Leonardo DiCaprio y Carey Mulligan encabezan una fantasía que parece tener más de estrambótica que de sentimental, que así era en realidad el personaje.

El nuevo Gatsby está en manos de Baz Luhrmann, que debutó con *Strictly Ballroom* (1992), que dirigió por primera vez a DiCaprio en *Romeo + Juliet* (1996) y que inventó extrapolaciones musicales en *Moulin Rouge!* (2000).

Para juzgar la nueva versión hay que conocer la novela. La historia, narrada por Nick, un amigo que ha estado alejado de la vida de Gatsby ocurre durante los locos veinte antes de la Gran Depresión,

esplendor del Art Deco con jazz y charlestón de fondo. Jay Gatsby aspira a un mundo del cual no tiene idea solo por reconquistar a Daisy, amor de antaño, una mujer donde la posición social alcanzada le hará pensar dos veces las cosas.

Para muchos, DiCaprio es un buen actor, pero bastante lejos del personaje. Irónicamente lo han calificado como tosco, sin pulir, con voz y cara de niño que no acaba de madurar. Y que Carey Mulligan está muy lejos de Daisy con su carita desorientada. Rayos y centellas para Tobey Maguire como Nick, el hilo conductor durante toda la trama. ¿Y todo por unos *trailers*? Sí, si estos han despertado tantas reacciones adversas por la nueva adaptación de una de las más hermosas novelas del Siglo XX, qué esperar de un film que dura más de dos horas. Y si tratan de manipular con la influencia que la película traerá a la moda, hace rato que esa moda está en camino.

Me quedo con la muerte de Gatsby en la versión de Alan Ladd de los cuarenta, así como la fragilidad inocente de Redford y la frialdad incisiva de Mia Farrow en la versión de los setenta. Tengamos en cuenta lo que escribió Fitzgerald.

«*Ellos fueron gente desatenta, Tom y Daisy* (refiriéndose a los Buchanan, a su nivel social)... *Ellos hacían pedazos las cosas y las criaturas y entonces se recluían en su propio dinero o en su vasta negligencia, o en cualquier motivo que los mantuviera unidos y le dejaban a otros limpiar la porquería que habían hecho.*»

Si Buz Luhrmann leyó y entendió este párrafo entonces tendrá también ganada la partida.

19 Legado negro en el cine norteamericano

Jueves 17 de enero del 2013

El 28 de agosto de 1963, Martin Luther King Jr. pronunció su discurso *"I Have a Dream"* llamando al fin de la discriminación racial. Mucho antes, los actores negros comenzaron con su talento histriónico y musicalidad a romper esa barrera. Esta es una muestra de lo más significativo antes de ese trascendental discurso.

-*Hearts in Dixie* (Paul Sloane, 1929). Primer film con reparto completo de negros. Stepin Fetchit, el primer actor negro en recibir crédito en pantalla y en hacerse millonario, se impone con su actuación, no importa que fuera criticado por representar al hombre más haragán del mundo.

-*Hallelujah!* (King Vidor, 1929). Nina Mae McKinney –en Europa fue llamada "la Garbo negra"- entra en la historia del cine.

-*The Emperor Jones* (Dudley Murphy, 1933). Paul Robeson se consagra en el protagónico creado por Eugene O'Neill. Moms Mabley reta con su osado vestuario andrógino.

-*Imitation of Life* (John M. Stahl, 1934) . Louise Beavers hace fortuna con una receta familiar de *pancakes*. Fredi Washington, su hija que pasa por blanca, origina controversias al rechazar a los de su raza.

-*The Littlest Rebel* (David Butler, 1935). Bill Robinson bailando con Shirley Temple provoca la furia del Ku Klux Klan. Repiten tres veces más haciendo caso omiso a las hostilidades.

-*The Green Pastures* (William Keighley, 1936). Fábula de negros sobre la vida en el cielo con representaciones bíblicas. Sobresale Rex Ingram.

-*Gone With the Wind* (Victor Fleming, 1939). Hattie McDaniel alcanza el primer Oscar (secundario) para un artista negro. Butterfly McQueen, pisándole los talones, años más tarde será víctima del macartismo alejándose del cine desde 1948 hasta 1970.

-*Cabin in the Sky* (Vincente Minnelli, 1943). Musical negro por lo grande. Eddie "Rochester" Anderson, Lena Horne, Ethel Waters, Louis Armstrong, Duke Ellington y su orquesta entre otros de escaleras al cielo.

-*Stormy Weather* (Andrew L. Stone, 1943) . Lena Horne inmortaliza la canción titular y se impone como artista de la MGM. La secundan Bill Robinson, Cab Calloway y su orquesta, Katherine Dunham, Fats Waller y Dudley Wilson el mismo de *Casablanca* (Michael Curtiz, 1942).

-*New Orleans* (Arthur Lubin, 1947). Louis Armstrong y su banda, Billie Holiday en su única aparición acreditada en un film y el jazz con los más variados instrumentos y sus intérpretes.

-*Song of the South* (Wilfred Jackson, Harve Foster, 1946). James Baskett como Uncle Remus recibe un Oscar honorario, a pesar de las críticas discriminatorias que recibió el film de Walt Disney, prohibido por mucho tiempo en VHS.

-*Pinky* (Elia Kazan, 1949). Ethel Walters y Nina Mae McKinney se lucen en este pionero drama racial. Una chica de tez blanca regresa al Sur, enfrenta una realidad que no traiciona. "Soy negra", reconoce "y a mucha honra".

-*Intruder in the Dust* (Clarence Brown, 1949). Juano Hernandez, portorriqueño, se consagra en esta solemne adaptación de una novela de William Faulkner.

-*No Way Out* (Joseph L. Mankiewicz, 1950) . Debut feroz de Sidney Poitier jugándose el todo por el todo frente a Richard Widmark y Stephen McNally.

-*The Jackie Robinson Story* (Alfred E. Green, 1950). El primer pelotero negro de grandes ligas interpretándose a si mismo.

-*Native Son* (Pierre Chenal, 1951). La novela de Richard Wright llevada al cine y el propio Wright como Bigger Thomas.

-*Cry, the Beloved Country* (Zoltan Korda, 1951). Canada Lee en el principal y apoyo del joven Sidney Poitier en su segunda aparición con crédito. Filmada casi totalmente en África del Sur en ambiente de apartheid.

-*The Harlem Globetrotters* (Phil Brown, Will Jason, 1951). El equipo de basketball los Globetrotters despliega gritos de entusiasmo entre los espectadores. Un documento para las nuevas generaciones de fanáticos a este deporte.

-*The Well* (Leo Popkin, Russell Rouse, 1951). De impacto racial por la desaparición de una niña negra supuestamente secuestrada por un blanco. Maidie Norman y Ernest Anderson asumen los roles de los padres. Un film B crucial en su momento.

-*The Joe Louis Story* (Robert Gordon, 1953). Coley Wallace en el rol del campeón de pesos pesados e Hilda Simms como Marva, su esposa.

-*Carmen Jones* (Otto Preminger, 1954). Dorothy Dandridge, irrepetible, incendia la pantalla, y ese año se convierte en la primera actriz afroamericana en conseguir una nominación al Oscar por un

rol protagónico. Reparto completo de negros donde además sobresalen Harry Belafonte, Pearl Bailey, Olga james y Joe Adams.

-*Island in the Sun* (Robert Rossen, 1957). Amores interraciales: Harry Belafonte y Joan Fontaine; Dorothy Dandridge y John Justin.

-*Carib Gold* (Harold Young, 1957). Un raro film con reparto completo de negros. Ethel Waters y Coley Wallace al frente. Cicely Tyson en su debut cinematográfico.

-*Anna Lucasta* (Arnold Laven, 1958). Eartha Kitt y Sammy Davis Jr. se desenfrenan de gusto. Memorable la escena del mambo. Rex Ingram brilla como el incestuoso padre de Anna.

-*The Defiant Ones* (Stanley Kramer, 1958). Sidney Poitier y Tony Curtis, presidiarios unidos por cadenas concluyen que el odio racial es absurdo. Sendas nominaciones al Oscar.

-*Imitation of Life* (Douglas Sirk, 1959). Juanita Moore como Annie Johnson, la madre de la aparente blanquita Sarah Jane, recibe una nominación al Oscar secundario. Muere en el film con un entierro glorioso, conducida por cuatro caballos con penachos y una banda de música. Cita obligada es Mahalia Jackson cantando *Trouble of the World*.

-A *Raisin in the Sun* (Daniel Petrie, 1961). Reparto fuera de serie encabezado por Sidney Poitier, Claudia McNeil, Ruby Dee y Louis Gossett Jr. que encumbran la obra de Lorraine Hansberry.

20 William Shakespeare y el cine

Jueves 24 de enero del 2013

William Shakespeare, apodado "el cisne de Avón", es el dramaturgo no solo más importante del mundo, sino el más conocido. Lo mismo en Timbuktú que en las entrañas del Orinoco saben quiénes son los enamorados Romeo y Julieta, el justiciero Hamlet y hasta el usurpador Macbeth. Frases como *"El mundo entero es un teatro", "No jures por la inconstante luna", "Mi reino por un caballo",* hasta la desentrañada en una tumba maya *"Ser o no ser, ese es el dilema"* se repiten hasta la saciedad y parte de ello a la contribución del cine, que jamás ha perdido el olfato de que Guillermito es sinónimo de dinero.

Declarado el autor más filmado en cualquier idioma, tanto para la pantalla grande como la chica, sería inagotable la contabilización de las realizaciones, pero no imposible destacar algunos momentos insuperables.

En 1929, Mary Pickford y Douglas Fairbanks, su esposo, filmaron *The Taming of the Shrew* (Sam Taylor) que luego Elizabeth Taylor y Richard Burton, su esposo, superarían con creces en 1967 dirigidos en el apogeo de la fama por Franco Zeffirelli. La alegoría musical *Kiss Me, Kate* (George Sidney, 1953) con música de Cole Porter no se queda detrás con más de un momento más que insuperable.

En 1935, Max Reindhart realiza su única película sonora *A Midsummer NIght's Dream* donde se destacan James Cagney, Olivia de Havilland y Mickey Rooney. Ebullición de la magia en blanco y negro.

En l936, George Cukor salva lo insalvable, un *Romeo and Juliet* con Norma Shearer de 34 años y Leslie Howard de 43 años. En 1954, Renato Castellani retoma la obra, hace célebre a Laurence Harvey como Romeo. En 1968, Franco Zefferilli la espectaculariza y lanza a Olivia Hussey como Julieta. En 1996, Claires Danes y Leonardo DiCaprio interpretan una versión moderna dirigidos por Baz Luhrmann. Ambientada en Nueva York y con Jerome Robbins de coreógrafo, el musical *West Side Story* (Robert Wise, 1961) moderniza la historia conquistando 10 Oscar, incluyendo el de la portorriqueña Rita Moreno y el bailarín George Chakiris en los papeles secundarios. Digna de mencionar es la farsa mexicana *Romeo y Julieta* (Miguel M. Delgado, 1943) con Cantinflas y María Elena Marqués.

Laurence Olivier actuó y dirigió *Henry V* (1945), *Hamlet* (1948) y *Richard III* (1955)). Orson Welles lo hizo con *Macbeth, Othello* (1952) y *Chimes at Midnight* (1966*)* inspirada en varias piezas de Shakespeare. Marlon Brando y James Mason fueron Marco Antonio y Bruto en *Julius Caesar* (Joseph L. Mankiewicz, 1953). Roman Polanski rebasó las expectativas de *Macbeth* (1971). Los soviéticos filmaron por su parte *Twelfth Night/La duodécima noche* (A. Abramov, Yon Frid; 1955), *Othello* (Sergei Yutkevitch, 1956), *Hamlet* (Grigori Kozintsev, 1964) y *King Lear* (Grigori Kozintsev, 1971). Akira Kurosawa adaptó al ambiente japonés de época *Macbeth/ Throne of Blood* (1957) y *King Lear/Ran* (1985). Sin olvidar a Kenneth Branagh superando la dualidad de Olivier y Welles, actuar y dirigir, con *Henry V* (1989), *Much Ado About Nothing* (1993), *Hamlet* (1995) y *As You Like It* (2006) entre otras y los dos *Julius Caesar* (David Bradley, 1950 y Stuart Burge, 1970) de Charlton Heston, un adicto al cisne.

Postdata

Para conocer algo más que la fábula *Shakespeare in Love* (John Madden, 1998), el 25 de enero de 2013 PBS por televisión tuvo la premier de 2 horas semanales (de 9 a 11 p.m.) de *Shakespeare Uncovered*, una serie de seis reportajes donde celebridades expertas en Shakespeare hablaron de sus grandes obras. Invitados de honor: Ethan Hawke y Joeley Richardson el 25 de enero, Derek Jacobi y Jeremy Irons en febrero 2 y David Tennant y Trevor Nunn en febrero 8. El programa incluyó además de un enfoque histórico y biográfico, actuaciones magistrales dignas de ser vistas en el caso de los consagrados shakespereanos y de pequeños aplausos en el caso de los alabarderos novatos. Ahora, para los que no pudieron verla, los DVDs con la serie completa pueden conseguirse por Amazon.

Anexo

Resultaría inagotable abarcar todas las veces que Shakespeare fue homenajeado en el cine. Como tributo, no se puede dejar de mencionar las veces que una obra como *As You Like It* vio la pantalla grande. Aquí una referencia:

-*As You Like It* (Paul Czinner, 1936) con Elizabeth Bergner y Laurence Olivier como Rosalinda y Orlando respectivamente.
-*As You Like It* (Christine Edzard, 1992) una versión moderna con Emma Croft y Andrew Tiernan como Rosalinda y Orlando.
-*As You Like It* (Kenneth Branagh, 2006) con Bryce Dallas Howard y David Oyelowo como la pareja.
-*As You Like It* (Carlyle Stewart, 2014) con Grant Jordan como Rosalinda y Zach Villa en el de Orlando.

Cabe señalar que en 1949 André Cayatte, representativo de la vieja ola francesa, filmó *Les amants de Vérone/Los amantes de verona* con Anouk Aymée y Serge Reggiani. Reseñada hasta la saciedad como cine dentro del cine porque los actores, viviendo el mismo drama de Shakespeare van a filmar la obra en los lugares originales.

Múltiples resultan también las versiones de *A Midsummer's Night Dream*. Además de la impoluta versión de 1935, vale la pena hacer referencia a las siguientes películas:

-*A Midsummer's Night Dream* (Jiri Trnka, 1959) una versión checa con muñecos animados y la voz de Richard Burton como narrador considerada magistral en su género.

-*A Midsummer's Night Dream* (1967) una versión en ballet dirigida por el coreógrafo George Balanchine y Dan Erikson.

Y la versión de 1999 de este sueño de una noche de verano dirigida por Michael Hoffman con un reparto ambicioso con sentido del gusto y la diversión encabezado por Kevin Kline, Michelle Pfeiffer, Rupert Everett, Calista Flockhart, Christian Bale, Stanley Tucci, Dominic West, David Strathairn y Sophie Marceau entre tantos. Sin que falte la música de Mendelssohn en todas las versiones.

Mención aparte la versión fílmica soviética del ballet *Romeo & Juliet* de Sergei Prokofiev de 1955 dirigida por Lev Arnshtam y coreografía de Leonid Lavrosky con los primeros bailarines Galina Ulanova, entonces con 45 años y Yuri Zhdanov, nominada a la Palma de Oro del Festival de Cannes de ese año.

21 El amor, San Valentín y el cine

Jueves 31 de enero del 2013

En el cine, muchas veces el amor se ha vestido con un toque de novela rosa acompañado de lágrimas. Nada mejor para recibir febrero, el mes del amor, que volver a echar una ojeada a algunos clásicos que siguiendo estas reglas aún se mantienen vigentes, y a la vez esperar por los estrenos de este año a propósito del Día de San Valentín.

En 1939, bajo la dirección de Edmund Goulding, Bette Davis filma *Dark Victory,* quizás su actuación más sobresaliente no importa los Oscar obtenidos por *Dangerous* (Alfred E. Green, 1935) y *Jezebel* (William Wyler, 1938). La Judith Traherne de la Davis es mención obligatoria en la historia del cine. La chica de sociedad enérgica, vivaz, a veces soez que se enamora y se casa con el médico que le descubre y opera un tumor en el cerebro es un esfuerzo de pura actuación en cada instante, sobre todo en los tortuosos 15 minutos finales en los que, descubriendo que la muerte ha llegado de nuevo al umbral de la casa, se despide del esposo con artificios para que él nunca sepa que es definitiva la separación. Así de elegante y conmovedor es este melodrama.

En 1944, *Love Letters* (William Dieterle) reúne a Jennifer Jones y a Joseph Cotten en uno de sus mejores momentos (en total fueron cuatro). Para muchos, el trabajo excepcional de Ayn Rand como guionista fue convertir la novela de Christopher Massie en una adap-

tación del *Cyrano de Bergerac* de Edmond Rostand. Lo único que esta vez la heroína logra descubrir la identidad del verdadero autor de las cartas de amor a tiempo para experimentar, solucionado el misterio que rodea la historia, el final feliz que todos los enamorados esperaban. Los juegos y rejuegos de suspenso que Ayn Rand le imprimió a la trama todavía la mantienen como una película exquisita colindando dentro del género del *film noir* porque la sangre aparece para acentuar los tintes oscuros.

En 1955, Douglas Sirk, una de las fuentes de inspiración más fuerte de Pedro Almodovar, filma una de sus películas consideradas perfectas, *All That Heaven Allows*. Las otras son *Magnificent Obsession* (1954), *Written on the Wind* (1957) y *Imitation of Life* (1959). La historia es polémica para la época de esplendor americano de los años 1950: Una viuda adinerada (Jane Wyman) con hijos adultos que viven apartes y resuelven mitigar su soledad regalándole un televisor conoce y se enamora de un jardinero (Rock Hudson) mucho más joven que ella a pesar de que la familia y las amistades desaprueban esta relación. Este film audaz sobre las clases sociales y las relaciones humanas fue fuente de inspiración de *El miedo devora el alma* (Rainer Maria Fassbinder,1974) y de *Far From Heaven* (Todd Haynes, 2002). Valiente decisión: Los hijos ya están criados y esta mujer de cierta edad necesita a alguien que la acompañe y además, si está en su haber, la quiera. Seguir adelante.

Si se busca algo más reciente, nada como las películas inspiradas en las novelas de Nicholas Sparks donde las parejas románticas se impusieron por la explotación de la cobertura física en medio de Las Carolinas siempre como escenario: *Message in a Bottle* (Luis Mandoki, 1999) con Kevin Costner y Robin Wright, *A Walk to Remember* (Adam Shankman, 2002) con Mandy Moore y Shane West, *The Notebook* (Nick Cassavetes, 2004) con Ryan Gosling y Rachel McAdams, *Nights of Rodanthe* (George C. Wolfe, 2008) con Richard Gere y Diane Lane, *Dear John* (Lasse Hallström, 2010) con Channing Tatum y Amanda Seyfried, *The Lucky One* (Scott Hicks, 2012) con Zac Efron y Taylor Schilling o correr lleno de ilusiones el 14 de

febrero al estreno de *Safe Haven* (Lasse Hallström, 2013) con Josh Duhamel y Julianne Hough.

Apéndice

Siguiendo la rima de cada año escribir una novela para el cine, en el 2014 Nicholas Sparks se volvió a ver en la pantalla con *The Best of Me* (Michael Hoffman) interpretada por James Marsden y Michelle Monagham, desplazándose los escenarios a New Orleans. En el 2015 se estrena *The Longest Ride* (George Tillman Jr.) con Britt Robertson y Scott Eastwood, el muy parecido hijo de Clint, otra vez en North Carolina. Y en el 2016, *The Choice* (Ross Kate) con Benjamin Walker y Teresa Palmer, otra vez en North Carolina. La imaginación inagotable de colocar a una pareja en las más diversas situaciones del amor continúa.

22 El legado negro y el Oscar

Después del histórico Oscar secundario de Hattie McDaniel por *Gone with the Wind* (Victor Fleming, 1939), la segunda nominación no volvió a aparecer sino hasta 1949 para Ethel Waters en *Pinky* (Elia Kazan). En 1954 se da la tercera, y primera en un protagónico, para Dorothy Dandridge en *Carmen Jones* (Otto Preminger). Nueve años más tarde, en 1963, Sidney Poitier se alza victoroso con el principal por *Lilies of the Field* (Raph Nelson). De aquí en adelante el camino de *"I Have a Dream"*, aunque no fácil, fue muchas veces alcanzado en las cuatro categorías de actuación. Estos son los resultados:

Principal femenino:

-Halle Berry por *Monster's Ball* (Marc Forster, 2001), cálida, desorientada, de pie a veces se enreda con el blanco que ejecutó a su marido.

Principal masculino:

-Denzel Washington por *Training Day* (Antoine Fuqua, 2001), se impone sobre los obstáculos de interpretar a un policía corrupto que no se regenera y con este personaje negativo recibe el premio.

-Jamie Foxx por *Ray* (Taylor Hackford, 2004), casi calcado del original Ray Charles.

-Forest Whitaker por *The Last King of Scotland* (Kevin MacDonald, 2006), algo para recordar siempre: *"Yo lo vi en..."*

Secundario femenino:

-Whoopi Goldberg por *Ghost* (Jerry Zucker, 1990) inusitada la escena de comedia donde asume la responsabilidad de corporizar a un muerto y enamorar en su nombre a la esposa.

-Jennifer Hudson por *Dreamgirls* (Bill Condon, 2006), resemblanza amarga de la vapuleada Florence Ballard, una de las Supremes que fue sacada del grupo.

-Mo'Nique por *Precious* (Paul McGuigan, 2009), arrasando con parientes y arientes porque lo exigía el papel nada simpático se descubre como una actriz dramática.

-Octavia Spencer por *The Help* (Tate Taylor, 2011), dentro de tantas buenas actuaciones, en este film lleva la voz cantante con estoicismo y malicia.

Secundario masculino:

-Louis Gossett, Jr. por *An Officer and a Gentleman* (Taylor Hackford, 1982), hasta Richard Gere se asustó: Ven acá, socio, ¿estás actuando o es en serio?

-Denzel Washington por *Glory* (Edward Swick, 1989) vence en su segunda nominación. La primera había sido por *Cry Freedom* (Richard Attenborough, 1987).

-Cuba Gooding, Jr. por *Jerry Maguire* (Cameron Crowe,1996), solo una frase *"Show me the Money"* fue suficiente para llevarse la estatuilla.

-Morgan Freeman por *Million Dollar Baby* (Clint Eastwood, 2004), compendio de todo su trabajo anterior, aunque, nada supe-

rable en popularidad a aquella *The Shawshank Redemption* (Frank Darabont, 1994).

Sin olvidar algunas nominaciones que aunque no ganaron, siguen latentes:

-Juanita Moore en *Imitation of Life* (Douglas Sirk, 1959) ahorra hasta el último centavo para un entierro en grande. La hija de piel blanca Susan Kohner se le tira en medio de la calle a pedirle perdón demasiado tarde.

-Cicely Tyson y Paul Winfield coinciden de principales por *Sounders* (Martin Ritt, 1972). La depresión de los años 30 en el Sur y la crisis de una familia negra. Para ver con sentimiento.

-Diana Ross tratando de ser Billie Holliday casi que se retrató a ella misma en *Lady Sings the Blue* (Sidney J. Furie, 1972). La verdadera Holliday tenía un karma más intenso y oscuro que la Ross no supo sobrellevar hasta la compasión.

-Whoopi Goldberg (principal) y Margaret Avery y Oprah Winfrey (secundarias) en *The Color Purple* (Steven Spielberg, 1985), para seguir aplaudiendo a cuál de las tres más desbocadas de gusto.

-Angela Bassett y Laurence Fishburne en *What's Love Get to Do with It* (Brian Gibson,1993), ¿dónde comienza y termina la ficción en esta explosiva recreación de Tina y Ike Turner?

-Eddie Murphy por *Dreamgirls* (Bill Condon, 2006), multifacético, impredecible, un actor de insospechadas posibilidades.

-Viola Davis en *Doubt* (John Patrick Shanley, 2008), sin dudas la sorpresa del film con una breve intervención contundente, esta actriz llegó para quedarse.

-John Singleton (*Boyz N the Hood*, 1991) y Lee Daniels (*Precious*, 2009) en la categoría de Mejor Director.

Por nuevos retos van apareciendo los estrenos del 2013 con:

-Anthony Mackie en *Gangster Squad* (Ruben Fleischer).

-Will y Jaden Smith en *After Earth* (M. Night Shyamalan).

-Chiwetel Ejiofor, Adepero Oduye, Alfre Woodard, Lupita Nyong'o y Quvenzhané Wallis, cualquiera de ellos, en *12 Years a Slave* (Steve McQueen).

-Oprah Winfrey, Forest Whitaker, Lenny Kravitz, David Oyelowo, Cuba Gooding, Jr. entre otros en *The Butler* (Lee Daniels).

y seguro que alguno de estos actores se llevará el Oscar para su casa.

23 Un nuevo episodio de *"Star Wars"*

Jueves 7 de febrero del 2013

La noticia corre de un lado a otro: la compañía Lucasfilms ha sido vendida a los estudios Walt Disney incluyendo la franquicia de sus películas y ya estos planifican una nueva trilogía (la tercera) de la serie *Star Wars* donde el *Episode VII*, actualmente en preproducción se estrenará en el 2015.

Aunque se pensó en Ben Affleck como director del nuevo episodio, este rechazó la oferta objetando que sus motivaciones eran terrenales y no espaciales. Hoy ya se sabe que la responsabilidad recayó en J.J. Adams que ha dirigido *Mission Impossible III* (2006), *Star Trek* (2009) y *Star Trek into Darkness* (2013) cuyo estreno está programado para el mes de mayo. De amplio reconocimiento en la televisión, Adams tiene sobrados méritos por *Fringe* (100 episodios, 2008-2013), *Lost* (115 episodios, 2004-2010), *Alias* (105 episodios, 2001-2006) y *Felicity* (84 episodios, 1998-2000) entre otros programas.

El libreto se ha confiado a Michael Arndt, que entre sus trabajos más aplaudidos se encuentran *Little Miss Sunshine* (2006) y *Toy Story 3* (2010). El elenco artístico aún no ha sido revelado, pero se juegan los nombres de los protagonistas originales: Harrison Ford, Carrie Fisher y Mark Hamill con el agravante de tener en su contra más de 35 años de la primera *Star Wars,* cosa que al público joven no le entusiasmaría mucho ver a tantos viejos en un espectáculo de pura acción y gimnasia.

Tan en serio parece ser esta preproducción que las reediciones en 3D de los *Episodes V* y *VI* de *Star Wars* han sido suspendidas. Se afirma que el pobre éxito taquillero de *Episode IV: The Phantom Menace* tuvo que ver más con la decisión.

Todo lo anterior parecería un jeroglífico si no tenemos en cuenta el nuevo vocablo cinematográfico de *prequel* o precuela como le están adjudicando en español. Una película está definida como precuela cuando la historia devela los orígenes del argumento de la primera entrega donde no fueron mencionados. De aquí que hubo que realizar la trilogía precuela de las tres primeras *Star Wars* (*SW*) como para viajar a los comienzos. Por consiguiente, el orden de títulos de esta serie cambió y lo mejor es guiarse por el siguiente esquema:

Trilogía original:

-*SW Episode IV: A New Hope* (1977)
-*SW Episode V: The Empire Strikes Back* (1980)
-*SW Episode VI: Return of the Jedi* (1983)

Trilogía precuela*:*

-*SW Episode I: The Phantom Menace* (1999)
-*SW Episode II: Attack of the Clones* (2002)
-*SW Episode III: Revenge of the Sith* (2005)

Y el animado *Star Wars: The Clone Wars* (2008), aparte de los episodios, estuvo dirigida por David Filone mientras que el resto por la creatividad de George Lucas. Y ocupa el tercer lugar de serial de películas más recaudadoras, solo por debajo de los Harry Potter (8) y los James Bond (24).

La nueva trilogía será una secuela del *Episode VI*. Después de todo, George Lucas tiene una opinión entusiasta del proyecto y la productora Walt Disney sabe cómo hacer negocios con la imaginación.

Nota

A las trilogías original y precuela se le ha unido la trilogía secuela con planes de finalizar en el 2019. Estos son los títulos:

-*SW Episode VII: The Force Awakens* (2015) con la participación como invitados de Harrison Ford, Carrie Fisher y Mark Hamill.
-*SW Episode VIII: The Last Jedi* (2017), otra vez Carrie Fisher y Mark Hamill.
-*SW Episode IX* (sin título aún para el 2019)

Quien no guarde estos listados no se empatará jamás con la realidad.

24 Gordon Parks, pionero y multifacético

Jueves 14 de febrero del 2013

Gordon Parks nació muerto. Cuando a los pocos instantes lo revivieron, de su breve estancia en el cielo trajo una riqueza infinita de conocimientos. Descrito como periodista, escritor, poeta, músico, activista político, es como fotógrafo y director de cine por lo que más se le menciona. Nacido en Kansas el 30 de noviembre de 1912, de padre jornalero, a los 16 años queda sorprendido por las fotos de trabajadores emigrantes, se compra una cámara de uso y el dependiente que le reveló el rollo quedó inmediatamente maravillado: ¿De usted? No es posible tanto ingenio.

La carrera de Parks comenzó a despegar cuando Marva Louis, la esposa del legendario boxeador Joe Louis, le recomendó mudarse a Chicago y dedicarse a los retratos de gente de sociedad. Es en este período donde paralelamente a retratar gente acaudalada para vivir realiza su famosa foto *American Gothic, Washington, D. C.* inspirada en la archiconocida pintura *American Gothic* de Grant Wood. A pesar de las fuertes críticas recibidas, Parks y su modelo Ella Watson, una limpiadora de pisos, realizaron una conmovedora serie sobre la vida familiar de los negros relegados.

Por el color de su piel se vio imposibilitado de trabajar en *Harper's Bazaar*, sin embargo lo hizo en *Vogue* como *freelance* y entre 1948 y 1968 para *Life* bajo contrato, donde varias portadas der la revista fueron parte de sus ensayos fotográficos en las pági-

nas interiores (*Paris Fashion*, *The Negro and the Cries*). Famosas personalidades pasaron por su lente: Marva y Joe Louis, Aaron Copland, George Balanchine, Glenn Gould, Leonard Bernstein, Gloria Vanderbilt, Ingrid Bergman y Roberto Rossellini en medio del intenso romance durante la filmación de *Stromboli,* Marilyn Monroe, Barbra Streisand, Elizabeth Taylor, Paul Newman y Joanne Woodward, Soraya, Rex Harrison, Lorraine Hansberry, Eartha Kitt, Andy Warhol, Althea Gibson, Martin Luther King Jr., Malcolm X, Stokely Carmichael, Sugar Ray Robinson, Muhammad Ali sin contar el sinfín de modelos en movimiento con los que revolucionó la presentación del mundo de la moda, la vestimenta integrándose al paisaje de la ciudad, la arquitectura como fondo, lejos del concepto frío de las pasarelas.

En 1969 escribe el libreto, filma y musicaliza su primera película, *The Learning Tree*, basada en su libro semiautobiográfico, en la que para muchos es la primera vez que aparece un negro como héroe. En 1989, esta película estuvo en la lista de las 25 primeras recomendadas para su preservación por la Biblioteca del Congreso. En 1971 hace historia filmando *Shaft* con Richard Roundtree en el protagónico y el tema *Shaft* a cargo de su creador Issac Hayes, que conquistó el Oscar a Mejor Canción Original de ese año.

Para los fanáticos a la ciudad de Nueva York, *Shaft* es una película mágica, imprescindible como testimonio urbano de la época en que se filmó y uno de los grandes exponentes de lo recogido en el cine como *Blaxploitation*, término en un principio considerado discriminatorio pero que llegó a cruzar y superar barreras raciales. Gracias a estas películas se solidificó la música funk y soul y brillaron estrellas como Pam Grier, Fred Williamson, Melvin y su hijo Mario Van Peebles y Voneta McGee entre otros. Gordon Parks vuelve a la carga con *Shaft's Big Score!* (1972), se da el lujo de que esas dos películas fueran filmadas en Panavision y distribuidas en grande por la poderosa Metro Goldwyn Mayer.

En el 2006, a los 93 años muere, en Nueva York, la ciudad que tanto debe agradecerle, pero sus restos descansan en Fort Scott,

Kansas donde nació. Recomendación obligatoria es la lectura de sus memorias *Half Past Autumn: A Retrospective* y el documental *Half Past Autumn: The Life and Works of Gordon Parks* (Craig L. Rice, 2006).

Como dijo un admirador: Gordon Parks fue un gran hombre, inmensamente talentoso con un corazón y el alma de un león.

25 Vuelve "el grande y poderoso" mago de Oz

Jueves 21 de febrero del 2013

El próximo mes de marzo los estudios de Walt Disney proyectan estrenar por lo grande (digital, en 3D y IMAX3D) la película *Oz: The Great and Powerful* de Sam Raimu, el director de *The Spider-Man Trilogy*. El papel protagónico está en manos de James Franco, recordado por la nominación al Oscar en *127 Hours* (Danny Boyle, 2010), quien tiene en su contra las sombras de Robert Downey Jr. y Johnny Deep que rechazaron el papel por desconocidas razones. Al elenco se suman las nominadas al Oscar Mila Kunis y Michelle Williams, así como la premiada Rachel Weisz.

Por los avances, *Oz* cumple con todas las reglas de fastuosidad del buen espectáculo y parece novedosa aunque el título suene recurrente. He aquí la sinopsis difundida: Oscar (James Franco), un artista de circo de Kansas con dudosa ética es lanzado desde el blanco y negro al color por un tornado al mundo mágico de Oz. Creyendo haber conseguido la fama con la fortuna verá puesta en dudas sus aptitudes de gran farsante por tres brujas bienhechoras. Antes de que sea demasiado tarde en su lucha con otra bruja maligna, Oscar tendrá que hacer uso de su arte a través del ilusionismo, la ingenuidad y hasta la hechicería no solo para transformarse en el poderoso mago que todos esperaban sino en un noble ser humano.

De esta historia a la de la famosa *The Wizard of Oz* (Victor Fleming, 1039) hay un buen trecho de distorsiones con fatales semejanzas. *The Wizard of Oz*, catalogada como parte de la cultura popular americana, está inspirada con aciertos en la novela infantil de

L. Frank Baum (1856-1919), *El maravilloso mago de Oz*. Dorothy (Judy Garland), una chica de Kansas, en medio de un tornado pasará de la pantalla en sepia al Technicolor en la búsqueda del fabuloso mago de Oz que la haga retornar a casa.

Durante la travesía Dorothy se encontrará con un espantapájaros (Ray Bolger), un león cobarde (Bert Lahr) y un hombre de lata (Jack Haley) equivalentes a las tres brujas buenas de la nueva versión, que la acompañarán en esta odisea, amenazados a cada momento por La Perversa Bruja del Oeste (Margaret Hamilton).

The Wizard of Oz es la obra más venerada de Garland, donde canta por primera vez *Over the Rainbow* (música de Harold Arlen y letra de E. Y. Hardburg), canción ganadora del Oscar. En 1974 se estrenó la secuela animada *Journey Back to Oz* (Hal Sutherland) con la voz de Liza Minnelli, la hija de Judy, como Dorothy. Y en 1978, la versión afroamericana *The Wiz* (Sidney Lumet) con Diana Ross y Michael Jackson como el espantapájaros, es hoy un apreciado documento.

Oz: The Great and Powerful está considerada una precuela de *The Wizard of Oz*, la película infantil por excelencia en la historia del cine. La clasificación PG (*Parental Guidance*) que le han dado por las secuencias de acción, imágenes asustadizas y breve lenguaje soez conspira contra el favor del público infantil. Mucho ruido y pocas nueces.

Nota

Después de los exitosos escarceos sexuales de James Franco con Sean Penn como personaje protagónico en *Milk* (Gus Van Sant, 2008) y su nominación al Oscar, el actor no ha logrado fijar en los críticos ni en el público la imagen que esperaba. Un enorme ego narcisista y un engreimiento fatal son parte del estancamiento. Según muchos, James Franco no es vela para ningún entierro. *Oz: The Great and Powerful* fue una de sus víctimas.

26 Ricardo Darín, un actor con ángel

Jueves 28 de febrero del 2013

Gracias al Festival Internacional de Cine de Miami en su 30 aniversario, que se inicia mañana viernes y se extiende hasta el 10 de marzo, el actor argentino más importante y de mayor trascendencia internacional, Ricardo Darín, mimado del público miamense, podrá ser visto en tres películas:

Elefante blanco, dirigida por Pablo Trapero en el 2012, con Martina Gusmán y Jérémie Renier de coestelares, está ambientada en una villa miseria de Buenos Aires donde dos curas tercermundistas y una trabajadora social arriesgarán sus vidas por tratar de resolver los problemas del vecindario enfrentando a la jerarquía eclesiástica, los poderes gubernamentales, el narcotráfico y las fuerzas policiales.

La segunda, *Una pistola en cada mano* (2012), dirigida por Cesc Gay, es una comedia donde ocho hombres en sus 40 confrontan una crisis de identidad. Una película rodada totalmente en Barcelona, con amplia aceptación por las mujeres y aborrecida por los hombres porque, según muchos, los hace aparecer como bobos y ridículos.

Y en la tercera, *Tésis sobre un homicidio* (Hernán Golfrid, 2013), un profesor de Derecho Penal se ve envuelto en un juego de gato y ratón cuando sospecha que uno de sus alumnos más brillantes ha cometido un brutal asesinato.

Hijo de actores, Darín, en el mundo del espectáculo desde niño, hizo un largo recorrido por telenovelas y comedias. La verdadera notoriedad comienza con el film *neonoir Nueve reinas* (Fabián Bielinsky, 2000). De ahí en adelante un éxito tras otro, destacándose la trilogía que realizara con Juan José Campanella: *El hijo de la novia* (2001), *Luna de Avellaneda* (2004) y *El secreto de sus ojos* (2009) ganadora esta última del Oscar a Mejor Película Extranjera del 2010.

En el 2005 vuelve con Bielinsky a filmar otro *neonoir*, *El aura*. Con *La señal* (2007), junto a Martín Hodara, debuta como director. En el 2009, bajo las órdenes de Fernando Trueba realiza en Chile *El baile de la Victoria,* con guión de Antonio Skármeta sobre su propia novela que rompió récords de taquilla en el cine Tower de Miami.

En el 2012 vino a presentar *Un cuento chino* (Sebastián Borensztein, 2011) en el Festival Internacional de Cine de Miami y se repite el éxito taquillero. Un fenómeno sin precedentes, filme lo que filme lo siguen por su carisma y simpatía, un actor con ángel.

En teatro también rompió récords de representaciones con *Art,* la célebre obra de Yasmina Reza. Y la enumeración de premios recibidos durante su carrera es inagotable.

Casado desde 1987 con Florencia Bas, con dos hijos y 56 años, el ciudadano Ricardo Darín pidió clarificación del incremento patrimonial a los funcionarios de su país, incluyendo a la presidenta Cristina Fernández de Kirchner. La respuesta irónica de la presidenta no se hizo esperar por twitter y la prensa oficialista lo ha atacado desde todos los ángulos. Darín ha confesado tener miedo. Ojalá esos aires de *Amarcord* tan bien retratados por Fellini no se hagan realidad. Y que la historia de Libertad Lamarque no se vuelva a repetir.

Cota

Por fortuna, en las elecciones del 2015 en Argentina, el grupo kirchnerista fue derrotado. Ricardo Darín puede saborear la nueva democracia sin peligro de un exilio involuntario.

Para los que quieran tres tazas de caldo a lo Darín buscarlo en:

-*Relatos salvajes* (Damián Szifron, 2014)
-*Truman* (Cesc Gay, 2015)
-*Koblic* (Sebastián Borensztein, 2016)
-*Nieve negra* (Martín Hodara, 2017)
-*La cordillera* (Santiago Mitre, 2017)

Si alguien se interesa por conocer los comienzos desastrosos de un actor que supo sobreponerse al bodrio e ir todo lo lejos que se puede, ahí están *Les long manteaux* (Gilles Behat, 1986) y *The Stranger* (Adolfo Aristarain, 1987).

27 Emmanuelle Riva: de *Hiroshima mon amour* a *Amour*

Las nominaciones al Oscar del 2013 revivieron como un ave fénix el nombre de Emmanuelle Riva. Considerada la actriz de mayor edad en competir en la categoría de Mejor Actriz Principal por su actuación en *Amour* (Michael Haneke), las nuevas generaciones se preguntaron, ¿quién es esta mujer de 85 años? ¿de qué olvido salió?

Emmanuelle Riva, nacida en Francia de procedencia obrera, entró al cine por la puerta grande con su segunda aparición, *Hiroshima mon amour* (Alan Resnais, 1959). Una larga, amorosa y literaria conversación entre una actriz francesa (la Riva) que filma en Hiroshima y un arquitecto japonés (Eiji Okada), ambos con un pasado problemático a causa de la Segunda Guerra Mundial donde la memoria y el olvido juegan un papel decisivo guiados por la mano poética de Marguerite Duras, la guionista. *Hiroshima mon amour* es uno de los pilares de lo que se conoce como *La Nouvelle Vague* (Nueva Ola Francesa) y por ella Emmanuelle Riva alcanzó un nivel casi de diva. *Tu n'as rien vu à Hiroshima* (Tú no has visto nada en Hiroshima) fue frase favorita de los fanáticos de cine de aquella época y título de un libro de parte del colectivo de trabajo durante la filmación con fotos tomadas por la Riva y publicado en el 2009.

Los bastiones más sólidos de esta actriz después de su consagración son: *Léon Morin, prêtre* (Jean-Pierre Melville, 1961) que cuenta la relación entre una viuda agnóstica y un joven sacerdote, lindando casi en lo sexual, junto a Jean-Paul Belmondo; *Thérèse*

Desqueyroux (George Franju, 1962) adaptación de la novela homónima de François Mauriac donde hastiada de la burguesa vida provinciana trata de envenenar al marido, escapa a la justicia, pero no de este, Philippe Noiret, que la mantendrá a su lado por expiación o tal vez por sincero amor y por la cual obtuvo la Copa Volpi del Festival de Venecia a mejor actriz; *Thomas l'imposteur* (George Franju. 1965) junto a Jean Servais sobre una novela de Jean Cocteau con adaptación del propio autor mostrando las desgracias físicas y emocionales de la Primera Guerra Mundial en los seres humanos y *Les risques de métier/Atentado al pudor* (André Cayatte, 1967) como esposa en trance de Jacques Brel, un profesor de provincia acusado de violar a una alumna. De pocas apariciones como principal en el cine, también se le recuerda de coprotagonista junto a Susan Strasberg en la holocáustica *Kapò* (Gillo Pontecorvo, 1959) y de prostituta enajenada tratando de regenerarse junto a Simone Signoret, Sandra Milo y Gina Rovere en *Adua y sus amigas* (Antonio Pietrangeli, 1960).

"La peladita de Nevers", como la denominaron en homenaje a su primer estelar donde nunca los personajes tuvieron nombres (por amar a un nazi le afeitan la cabeza), estuvo bastante alejada del cine durante los setenta y ochenta. De una vida privada impenetrable, le dedicó ese tiempo a la televisión, al teatro y a ejercer el oficio de poeta, con tres libros publicados (*Le feu des miroirs*, 1975; *Juste derrière le sufflet de traines*, 1976 y *L'otage du désir: poèmes*, 1982).

Acompañada en *Amour* por Jean-Louis Trintignant, una historia seca y dura que todos deben de ver pero no recomendar para no sembrar el terror por el deterioro causado por los años, Emmanuelle Riva fue una fuerte candidata al Oscar aunque no ganó. Muchos rumoraron que por su edad tenía poco que ofrecerle al futuro cinematográfico y no valía la pena entregarle la estatuilla. Ese domingo 24 de febrero en que se efectuaba la ceremonia estaba de cumpleaños, más nadie le cantó el *Happy Birthday*. Amarga desilusión para esta maravillosa mujer que ha tenido el coraje de perseverar.

Obituario

El 27 de enero del 2017 falleció Enmanuelle Riva. Padecía de cáncer en silencio, amarrándolo hasta donde pudo. Después de *Amour* se involucró en cinco producciones más. Le dijo adiós a su público desde el Latin Quarter de París donde vivió cerca de medio siglo. No dejó descendencia alguna, salvo sus admiradores.

28 El mago del suspenso al desnudo

Decir Alfred Hitchcock es decir suspenso, aunque muchos no entiendan el significado que para él tenía esa palabra. El director inglés más famoso en la historia del cine no solo llenó sus películas de intrigas matrimoniales (*Rebecca*, 1940 y *Suspicion*, 1941), espionaje (*The 39 Steps*, 1935 y *The Lady Vanishes*, 1938), traumas psicológicos (*Spellbound*, 1945), humor negro (*The Trouble with Harry*, 1955) sino además con fuerte dosis de morbosidad, sexualidad y sadomasoquismo.

Hitchcock siempre sintió placer enfermizo por poner en situaciones difíciles a sus protagonistas femeninas, especialmente las rubias. El colmo de esa aberración llegó con el famoso acuchillamiento de Janet Leigh mientras se ducha en *Psycho* (1960), sin olvidar el lanzamiento al vacío de Kim Novak desde un campanario en *Vertigo* (1958), Eva Marie Saint colgando hacia el precipicio en *North by Northwest* (1959) y el ataque con pájaros de verdad a Tippi Hedren en *The Birds* (1963), a quien según el film para HBO *The Girl*, el inglés aparentemente afable le destruyó la carrera por tenerla en su puño bajo un contrato leonino.

El erotismo y la sexualidad también fueron temas recurrentes en su obra. El asesino de *Murder!* (1930), la Mrs. Danvers/Judith Anderson de *Rebecca* (1940), la pareja Farley Granger/John Dall en *Rope* (1945), el Bruno de *Strangers on the Train* (1951), la Brigitte Auber como el verdadero gato de los tejados en *To Catch a Thief* (1955), el tío Charles/Joseph Cotten asesino de viudas alegres en *Shadow of*

a Doubt (1943), el aceitoso Martin Landau de *North by Northwest* (1959) y sobre todo el Norman Bates/Anthony Perkins de *Psycho* (1960), tienen, según los estudiosos de su obra, vibras homosexuales. Las relaciones de Cary Grant con su madre en *North by Northwest* (1959) y la de Rod Taylor con Jessica Tandy en *The Birds* (1963) colindan lo freudiano. La exacerbada sensualidad y los elaborados tiros de cámara llegan a su plenitud en *Notorious (*1946), donde Cary Grant e Ingrid Bergman tienen una fuerte escena de abrazos y besos y amándola él como la amaba, la obliga a casarse con el nazi Claude Rains, donde nunca se sabe si el matrimonio fue consumado. Sin olvidar las deliberadas y cluecas insinuaciones de Grace Kelly hacia James Stewart en *Rear Window* (1954), a las cuales él responde moviendo frente a la cámara el dedo gordo del pie de su pierna enyesada.

Sadista en extremo, en *Lifeboat* (1944) permitió que Tallulah Bankhead no usara blúmer poniendo en ascua al resto del reparto masculino en una trama que se desarrollaba en un bote salvavidas. En *Strangers on the Train* se deleita en recrear el estrangulamiento de una mujer a través de unos espejuelos y luego pone fuera de control un tiovivo mientras los niños ríen de felicidad sin imaginarse que están al borde de la catástrofe. En *The Trouble With Harry* (1955) entierran y desentierran varias veces a un muerto, al que tienen que bañar y lavarle y plancharle la ropa como si aquí no hubiera pasado nada. En *The Birds* (1963) lanza sobre otro grupo de niños un ataque de los pájaros y cuando estos matan a la maestra, esta aparece con una pierna torcida. Tratando de robar un conocimiento científico en la Alemania Oriental en *Torn Curtain* (1966), y prescindiendo del sonido, matan a un comisario comunista a cuchillo limpio, fuera de serie el tamaño del arma, empujándole luego la cabeza en un horno hasta completar la ejecución. Y a modo de satisfacción, en *Frenzy* (1972), un par de parroquianos en un bar se mofan de las muertes violentas de mujeres por un asesino en serie, que las viola primero y a algunas las deja delante de la cámara con la lengua afuera.

Es en *Marnie* (1964) donde hace gala sin escrúpulos del sadismo y el masoquismo. Sean Connery se satisface y no puede dominar la atracción que siente por Marnie porque sabe que es una ladrona.

Convencido de que puede hacerle daño la viola, ella intentará suicidarse después. Y al final, desentrañando los motivos que esconde Marnie en el subconsciente para robar, descubre un hecho de sordidez difícil de contar aquí. Como dijo Orlando Alomá, incondicional de Hitchcock: No es mi favorita, pero sí una de sus obras más maduras.

En el 2012, *Vertigo* se alzó con el primer lugar de las 50 mejores películas de todos los tiempos. Ese mismo año, el film *Hitchcock* (Sacha Gervasi, 2012), con Anthony Hopkins y Helen Mirren como Alfred y Alma Reville, la pareja del miedo, arrojó un poco de luz, sin éxito, del breve período de 1959 antes de filmar *Psycho*. Hitchcock, nacido el 13 de agosto de 1899 en Inglaterra recibió una rigurosa educación católica por parte de los jesuitas que marcó gran parte de su enrevesada personalidad. Hoy, para continuar con la intriga, el misterio y hasta el terror, se discute esa personalidad como la de un homosexual reprimido, que a veces se sentía tentado a usar ropas de mujer en la intimidad del hogar.

29 Las artes de Fernando Trueba

Jueves 7 de marzo del 2013

El Festival Internacional de Cine de Miami en su 30 Aniversario rinde un homenaje especial al multifacético Fernando Trueba: guionista, productor y director de cine; crítico de cine del periódico *El País* (entre 1974 y 1979) y editor de libros (*Diccionario del Jazz Latino*, 1998). El Festival, que en ediciones anteriores ha brindado tributo a directores como Abel Ferrara, Luc Besson, Pedro Almodóvar, Spike Lee y Wim Wenders, entre otros, homenajea también este año al sueco Lasse Hallström y recibe a Trueba por décima vez.

En 1994, Fernando Trueba alcanza una notoriedad mundial sin precedente cuando su película *Belle Époque* conquista el Oscar a Mejor Película Extranjera. La gracia picaresca del filme y el extenso elenco de jóvenes y viejos actores excelentemente dirigidos por Trueba, entre los que se destacan Penélope Cruz, Fernando Fernán Gómez, Maribel Verdú, Jorge Sanz, Ariadna Gil, Gabino Diego y Chus Lampreave, la llevaron a acumular además nueve premios Goya. Le siguieron éxitos entre los que se destacan *Two Much* (1995) con Antonio Banderas, Melanie Griffith y Daryl Hannah, *La niña de tus ojos* (1998) con Penélope Cruz que obtuvo 7 premios Goya incluyendo el de Mejor película y Mejor actriz, *El embrujo de Shangai* (2002) con Aida Folch y Ariadna Gil y el documental fuera de serie *Calle 54* (2000), para muchos uno de sus pilares mayúsculos, donde demostró su profundo amor por el jazz y por donde desfilaron músicos de la talla de Arturo O'Farrill, Israel López "Cachao", Bebo

Valdés, Tito Puente, Michel Camilo, Paquito D'Rivera, Mike Migliore, Chico O'Farrill, Carlos "Patato" Valdés y Gato Barbieri entre muchos. Este es el comienzo, como al final de *Casablanca* (Michael Curtiz, 1942) entre Humphrey Bogart y Claude Rains, de una gran amistad con el genial músico cubano Bebo Valdés, rescatado por él desde su exilio en Suecia.

A este documental musical le siguió en éxito *El milagro de Candeal* (2004), filmado en la comunidad de Candeal en Salvador de Bahia sobre la iniciación musical de Carlinhos Brown donde participan además Caetano Veloso, Gilberto Gil, Marisa Monte y Bebo Valdés.

De su producción discográfica se destacan el soundtrack de *Calle 54* (2000), *Lágrimas Negras* (2002) con Bebo Valdés y Cigala, *Bebo de Cuba* (2004), *Caribe* (2008) con Michel Camilo y *Española* (2010) con Niño Josele.

Fernando Trueba nació el 18 de enero de 1955 en Madrid, España. Hermano del también multifacético David Trueba, se destaca en sus albores de los ochenta con *El sueño del mono loco* (1989) protagonizada por Jeff Goldblum que le ganó el premio Goya a mejor director y a mejor guión adaptado. Dentro de su carrera vuelve a alcanzar, no tanto por la crítica, sino por el público arrollador un sonado éxito con *El baile de la victoria* (2009) rodada en Chile y con el popular Ricardo Darín de protagónico. En el 2010 se une al diseñador Javier Mariscal y filman el largo metraje animado *Chico y Rita*, ambientado en Cuba que logra por primera vez que un film español de esta categoría fuera nominado al Oscar del 2011.

El homenaje que recibirá Fernando Trueba se verá acompañado de su última producción, *El artista y la modelo* (2012) filmada en francés con Jean Rochefort, Aida Folch y Claudia Cardinale, en lo que merecidamente constituirá una de las noches fuertes del Festival.

Nota

El último largometraje de Fernando Trueba, *La reina de españa* (2016), dejó claro que si la taquilla no respondió como se esperaba y la crítica puso sus peros, este es el director de cine español que más cultura de cine posee y verdadero amor por el oficio. Y lo que puedan opinar otros, queda claro en las palabras finales de Penélope Cruz al generalísimo Franco: Lo que usted pueda pensar me lo paso por el … Que le pongan la corona a Isabel la católica. Fin.

30 Melissa McCarthy, el mejor tiempo de su vida

Jueves 14 de marzo del 2013

Melissa McCarthy está de plácemes. La revista Rolling Stone en su número de julio del 2014 la sacará en la portada con los adjetivos de: intrépida, feroz y graciosa. Y precisamente el 4 de julio, Día de la Independencia, se estará exhibiendo en todos el país su película *Tammy,* pronosticada para superar en taquilla el reciente **éxito** de la comedia *Neighbors* (Nicholas Stoller).

Nacida en Plainfield, Illinois, bautizada como la hija del campesino, parodiando el famoso título de la película que con ese nombre le puso a Loretta Young el Oscar en la mano en 1947, Melissa McCarthy quizo ser siempre actriz, igual que su prima Jenny McCarthy y junto a la cual debutó en la televisión en *The Jenny McCarthy Show* (1997). Graduada en la prestigiosa escuela The Groundlings en Los Angeles, reconocido centro de estudios por hacer hincapié en la improvisación y la técnica del *sketch* cómico, se traslada luego a Nueva York. En La Gran Manzana comienza su carrera como comediante de pie en los conocidos clubes nocturnos Stand Up y The Improv, recintos especializados en ese estilo de provocar la risa, conocido también como saber pararse y descargar, sin perder la oportunidad de perfeccionar sus habilidades artísticas tomando clase en el Actors Studio.

Desde el 2010 hasta mayo del 2014 la McCarthy se mantuvo en el hit de CBS *Mike & Molly,* serie televisiva en la que tuvo el rol de Molly Flynn, una maestra de cuarto grado de primaria que trata de

perder peso y en la cuarta temporada decide escribir en vez de enseñar por el cual recibió el Emmy de actriz principal en comedia del 2011. Melissa McCarthy es un nombre que se ha hecho familiar en la televisión. Su aparición en *Saturday Night Live* el 1ro de octubre del 2011 fue tan arrasadora que le valió otra nominación al Emmy, pero en la categoría de Actriz Invitada, constituyendo lo que muchos catalogaron de "su noche de graduación como comediante de altura".

Con diversas apariciones en el cine, no es hasta *The Nines* (John August, 2007), desdoblándose en tres caracterizaciones diferentes junto a Ryan Reynolds y Hope Davis, que los críticos comienzan a referirse a ella y a su talento. *The Back-up Plan* (Alan Poul, 2010) junto a Jennifer Lopez y Alex O'Loughlin en una comedia romántica con aires modernos, la chica que quiere salir en estado sin ningún hombre de por medio y ahí comienzan los enredos, y *Life as We Know It* (Greg Berlanti, 2010) comedia sentimental con un póster de propaganda considerado extremadamente sexual en referencia a la poca ropa de su actor Josh Duhamel le fueron abriendo, ambas, brechas hasta su despampanante actuación en *Bridemaids* (Paul Feig, 2011), con nominación al Oscar, al BAFTA y al Screen Actors Guild Award como una de las madrinas de boda de Maya Rudolph y por encima de un reparto eficaz constituido por Kristen Wiig, Rose Byrne, Wendi McLenden-Covey y Ellie Kemper. La primera mujer en mucho tiempo que se le va por encima a los Jim Carrey, Steve Carell, Jack Black, Will Ferrell y Vince Vaughn en un género copado por los hombres.

Identity Thief (Seth Gordon, 2013) junto a Jason Bateman es una película clave en su carrera. Sí, es cierto que Bateman la apoya con oficio y entusiasmo, pero es ella, desde que aparece, la que domina con una actuación elaborada como consecuencia de muchos años de estudio y trabajo. Buen ejemplo de que lo aparentemente fortuito estuvo bien cocinado.

Manejando el factor sorpresa aceptó aparecer en *The Hangover Part III* (Todd Phillips, 2013) por debajo de Bradley Cooper, Ed Helmes y Zach Galifianakis para con una diferencia de dos meses

irrumpir de coestelar junto a su amiga Sandra Bullock en *The Heat* (Paul Feig, 2013), la historia de una agente del FBI y una oficial de policía en medio del caos por detener a un zar de la droga, que dejó bien claro una cosa: no importa el nombre que tome en cada película, Melissa McCarthy es ella misma.

En *Tammy* se manejó al principio que Beth McCarthy-Miller la dirigiría y que la legendaria Shirley MacLaine la apoyara en esta descabellada comedia sobre una mujer que habiendo perdido el trabajo y conociendo de la infidelidad del esposo toma carretera con la abuela mal hablada y alcohólica (la MacLaine, por supuesto) en lo que se esperaba fuera un *tour de force* de ambas actrices. La McLaine no pudo incorporarse a la producción porque tuvo que cumplir contrato con la cuarta serie de *Downton Abbey* (desde el 2010 en la televisión inglesa). Ben Falcone, marido de Melissa McCarthy asumió la dirección del film, escribió el guión junto con ella. Y Susan Sarandon, apenas 20 años de diferencia respecto a la edad de Melissa, acabó siendo la abuela. Para muchos, que dicen estar saturados de las groserías de la actriz, extremadamente mal hablada, es como ver a los Tres Chiflados/ The Three Stooges fusionados en uno solo.

Para Melissa McCarthy, las insultantes palabras de algunos críticos sobre su manera de actuar no importan y las difamaciones sobre su físico mucho menos. El resto de la prensa y el público la apoyan ampliamente. Ya en noviembre del 2013 había sido blanco de críticas por la portada de la revista *Elle* donde salía hermosísima, envuelta en un abrigo de cashemir diseñado por Marina Rinaldi, que ocultaba su obesidad, ella no es esa fueron los comentarios. Con 43 años, casada desde el 2005 con Ben Falcone (actor, guionista, productor y director), su novio de estudiante y con dos hijas, Melissa McCarthy está en el mejor tiempo de su vida. En proceso de filmación se encuentran: *St. Vincent de Van Nuys* (Theodore Melfi, 2015) con Bill Murray y Naomi Watts, *Spy* (Paul Feig, 2015) con Rose Byrne, Jason Statham y Jude Law, *B.O.O.: Bureau of Otherworldly Operations* (Anthony Leondis, 2015) película animada con su voz, la de Bill Murray y Octavia Spencer entre otros y la posible segunda parte de *The Heat 2* de nuevo con Sandra Bullock en el divertimento.

Nota

No solo por Bill Murray que es el alma de St.Vincent, sino por ella, la McCarthy, que en manos de un director inteligente que le haga ver lo que se espera de sus posibilidades, logra cautivar. Que no cuide lo suficiente su repertorio, no es para omitir su capacidad de sorprendernos entre col y col.

31 Cada generación con su vampiro

Jueves 21 de marzo del 2013

Con la furia y pasión que desatan estos entes entre los adolescentes, no hay duda de que los vampiros están de moda. Bella y Edward, de *Twilight*, son hoy los favoritos de la juventud. El cine, sin embargo, descubrió el embrujo de los vampiros desde sus mismos comienzos.

Antes de que F.W. Murnau filmara *Nosferatu* (1922), ya Theda Bara en *A Fool There Was* (Frank Powell, 1915), sirviéndose de sus atractivos para seducir y destruir a los hombres, había sido bautizada en sentido figurado como la primera "vampiresa" del cine. Es en 1931 que Tod Browning y Karl Freund filman la historia del conde de Transilvania con el nombre de *Dracula,* tal como Bram Stoker tituló su novela gótica. Esta fue vehículo de inmortalidad cinematográfica para su intérprete, el húngaro Bela Lugosi y originó la dinastía *Dracula's Daughter* (Lambert Hillyer, 1936) con Gloria Holden como la condesa y *Son of Dracula* (Robert Siodmak, 1943) con Lon Chaney Jr. como el descendiente. Al mismo tiempo que se iba filmando *Dracula* durante el día, George Melford se adentraba en una versión en español utilizando las mismas escenografías con Carlos Villarías sin el carisma de Lugosi en el papel del villano, pero una atractiva Lupita Tovar como objeto de sus caprichos llena de sugerencias intimidatorias.

Más de 170 versiones existen del hombre que ha aterrorizado desde el cine silente a múltiples generaciones. La luna llena, los

murciélagos, el pavor por los crucifijos, el no reflejar su imagen en un espejo, el terror a la luz del día, la estaca en el corazón, la bala de plata y llevar dientes de ajo como protección han sido los elementos imprescindibles en cualquier versión que se respete. De las más reconocidas, además de las dos de 1931, están la interpretada por Christopher Lee en 1958, dirigida por Terence Fisher; *Nosferatu the Vampyre* (Werner Herzog, 1974) con Klaus Kinski; la de 1979 con un Frank Langella seductor dirigida por John Badham y la de Francis Ford Coppola de 1992 casi fiel al libro con Gary Oldman como el degustador de sangre, si es la que fluye por el cuello mucho mejor.

Variaciones sobre el tema no podían faltar. En 1932, Carl Dreyer inicia otra leyenda diferente con *Vampyr*. Meritorias también han resultado las mejicanas *El vampiro* (1957) y *El ataúd del vampiro* (1958) ambas dirigidas por Fernando Méndez con escenografía del pintor Gunther Gerszo, la erótica fantasía checa *Valeria y la semana de las maravillas* (Jaromil Jires, 1970), *The Vampire Lovers* (Roy Ward Baker, 1970) de carácter lésbico producida en Inglaterra por la Hammer Films y el original animado cubano *Vampiros en La Habana* (Juan Padrón, 1985). En los setenta surge *Blacula* (William Crain, 1972), una variación inimaginable con William Marshall dentro de un ataúd como un príncipe africano mordido por Drácula y desembarcado en Los Angeles. En 1994 se filma *Interview With the Vampire: The Vampire Chronicles* (Neil Jordan) con los actores Tom Cruise, Brad Pitt y Antonio Banderas donde una nueva estirpe de vampiros salida de la mano de Anne Rice, sin parentesco con Drácula, se afianza en la generación de los noventa, seguida años después por *Queen of the Damned* (Michael Rymer, 2002) de la propia autora con la cantante Aaliyah. Sin menospreciar *Vampire in Brooklyn* (1995) con Eddie Murphy y Angela Bassett dirigidos por el especialista en horror de los horrores, Wes Craven, el padre de Freddy Krueger y las pesadillas en Elm Street.

Hoy, teniendo como base las novelas de Stephanie Meyer, se han filmado cinco filmes conocidos como la saga *Twilight: Twilight* (2008), *New Moon* (2009), *Eclipse* (2010), *Breaking Dawn Part 1* (2011) y *Breaking Dawn Part 2* (2012). Por mucho que la crítica

haya tratado de disminuirlas, así como a sus actores Kristen Stewart, Robert Pattinson y Taylor Lautner, las ganancias de $2,000 millones producidas en el mundo entero son más que elocuentes de su aceptación. Hay que respetar la atracción que ejerce sobre los adolescentes la historia de amor de Bella Swan por un vampiro sin edad deambulando desde 1918 llamado Edward Cullen, que se alimenta solo de sangre animal, no humana y que en la vida real desató un fuerte romance entre sus intérpretes.

Nota

En 1965, el italiano Mario Bava, dentro de la ciencia ficción, realiza *Planet of the Vampires* con Barry Sullivan, llena de aparente sencillez bien pensada, demasiado encanto y un final genial.

32 *Cleopatra*, las vidas de una reina muy cara

Jueves 28 de marzo del 2013

El próximo mes de mayo, celebrando su aniversario de oro, se lanzará en Blu-ray la tan esperada edición completa de *Cleopatra*, un hito cinematográfico, no importa que las opiniones permanezcan divididas. Contará con audio en cinco idiomas y subtítulos en otros 13, comentarios y material inédito para un total de 561 minutos en dos discos y tirada limitada.

Dirigida por Joseph L. Mankiewicz, coescritor de *Citizen Kane* (1941) y director de *The Ghost and Mrs. Muir* (1947), *All About Eve* (1950), *Julius Caesar* (1953) y *Suddenly, Last Summer* (1959) entre muchas películas sobresalientes, *Cleopatra* queda en el cine como la película que casi lleva a la bancarrota a la 20th Century Fox por los tres años que duró su rodaje, no importa los $24 millones recaudados durante su estreno que no pudieron superar los $42 millones invertidos. Solo cinco años más tarde *The Sound of Music* salvó de la ruina a los estudios.

En su inicio, Darryl F. Zanuck le prohibió a Mankiewicz realizar la película en dos partes: Cleo/Julio César y Cleo/Marco Antonio. Esto llevó a cortes que la redujeron a 248 minutos, pero ante la imposibilidad de dos proyecciones diarias, el público se tuvo que conformar con una versión de 192 minutos.

Cleopatra es harto conocido que llevó de estrellas estelares a Elizabeth Taylor y a Richard Burton, bien acompañados de cerca

por Rex Harrison, Roddy McDowall y Martin Landau. Esta fue la primera vez que una estrella mujer firmara un contrato por un millón de dólares, que subieron a siete por los constantes retrasos de la producción. Londres, Roma, España y Los Angeles fueron focos de filmación y de gastos que pusieron fin a este género de películas conocido por *peplum* y que no volvió a realizarse hasta el 2000 con el *Gladiator* de Ridley Scott. Sin embargo, el film fue nominado para 9 Oscar y ganó 4 bien ganados: Efectos especiales, Fotografía, Vestuario y Dirección artística.

Aunque el crítico Leonard Maltin dijera que después de una hora era suficiente, esta extravagancia ahora reconstruida gracias al esfuerzo de Chris y Tom Mankiewicz, Martin Landau, Jack Brodsky y el fallecido Roddy McDowall podrá ser vista en la sala de su casa en los originales 320 minutos (casi cinco horas y medias) de duración. Y decimos en la sala de su casa porque ningún cine se dará el lujo de programar una función diaria ni fanático que resista.

A partir de *Cleopatra* nació otra Elizabeth Taylor, como mujer y actriz. Su romance incendiario con Burton originó cientos de artículos en el mundo entero. Después de haberse casado dos veces, ambos se recordaban con chispas en los ojos. Las fotos de aquellos tiempos son testigos elocuentes de la felicidad que los invadía.

Y todo gracias a *Cleopatra,* que ya había sido interpretada por Theda Bara (1917) en un film perdido, Claudette Colbert (1934), Vivien Leigh (1945), María Antonieta Pons (1947), Rhonda Fleming (1953), Sophia Loren (1954), Virginia Mayo (1957) y luego Hildegard Neil (1972), Leonor Varela (1999), Monica Bellucci (2002) y Monika Absolonová (2003).

La entrada triunfal de Cleopatra a Roma es un espectáculo que nadie debe perderse, no importa el guiño zalamero que la Ptolomea Taylor le hace al César Harrison como si fuera una *cheerleader*. Esto es puro entretenimiento, no historia aunque se pretendió hasta donde pudo.

33 Pedro Infante, el mito sigue vivo

Jueves 11 de abril del 2013

El 15 de abril de 1957, el día que murió Pedro Infante, mi prima Candelaria recibió la noticia bajo la ducha y entre jabón y lágrimas, un mar de espumas invadió la casa como si fuera Macondo. Era el comienzo del mito y la leyenda.

José Pedro Infante Cruz nació el 18 de noviembre de 1917 en Mazatlán, Sinaloa. De aprendiz carpintero pronto pasó a compartir este oficio con la música siguiendo los pasos de su padre y ante las dificultades económicas por las que pasaba se construyó su propia guitarra.

Buscando mejores oportunidades en la capital mexicana y después de infinidad de vicisitudes logra un protagónico en *Jesusita en Chihuahua* (René Cardona, 1942) siguiéndole el éxito de La *feria de las flores* (José Benavides hijo, 1942), en las cuales, a falta de experiencia actoral le doblaron la voz, incluso al cantar. En 1944 filma *Escándalo de estrellas* con la vedette cubana Blanquita Amaro, bajo la dirección de Ismael Rodríguez, el hombre que lo guió y dirigió en 16 películas y al cual Infante se refirió siempre como su padre cinematográfico a pesar de tener su misma edad. Es precisamente con Rodríguez con quien filma la emblemática *Nosotros los pobres* (1947) con Blanca Estela Pavón, parte de su adoración, cine de la crueldad a pulso que ocupa el lugar 27 de las 100 mejores películas mexicanas y donde canta *Amorcito corazón*, su carta de

presentación por siempre, himno de sus seguidores que la entonan con silbidos.

Pedro Infante filmó 63 películas y grabó 325 canciones que van desde las rancheras, corridos, valses, cumbias, boleros, hasta cha cha chá. En 1956 recibe el Ariel mexicano al Mejor Actor por *La vida no vale nada* (Rogelio A. González, 1955). Con *Tizoc* (Ismael Rodríguez, 1956) alcanza post mortem el Oso de Plata al Mejor Actor en el Festival Internacional de Cine de Berlín de 1957, de la cual su coprotagonista María Félix se burló diciendo que un indio no se comportaba así y exhibida después de su muerte, cerrando su filmografía con *Escuela de rateros* (Rogelio A. González, 1956) que corrió la misma suerte.

¿De dónde nació la magia de este hombre que murió trágicamente en condiciones oscuras copiloteando su propio avión?

Entre los muchos libros que se han escrito para explicar el fenómeno de encuentra la novela de Denise Chávez, *Por el amor de Pedro Infante* y el ensayo imprescindible de Carlos Monsiváis, *Pedro Infante: las leyes del querer*. Si se quiere conocer como fueron los últimos siete años de su vida, referirse a *Así fue nuestro amor* de Irma Dorantes, su última compañera, a la cual conoció en filmación cuando apenas ella contaba 16 años, para muchos un relato muy edulcorado con mucho de ficción publicitaria.

Parte del misterio Infante reside en su temprana y trágica muerte, semejante a la de Carlos Gardel y a la relación público-imagen creada por sus películas. En los roles campiranos era entrometido, juguetón como un niño y sobre todo de gran corazón. *Los tres huastecos* (Ismael Rodríguez, 1948) con su desdoblamiento en los personajes del sacerdote, el soldado y el pillo, es un singular ejemplo de su versatilidad. Como citadino, el obrero que lucha contra la adversidad, el hombre que vela por su familia, los amigos y el propio barrio está plenamente expuesto en la trilogía de su personaje Pepe "El toro". Y cómo puro divertimento junto a estrellas taquilleras, por mencionar: *Ansiedad* (Miguel Zacarías, 1953) y *Escuela de música*

(Miguel Zacarías, 1956) con Libertad Lamarque, *Un rincón cerca del cielo* (Rogelio A. González, 1952) y *La tercera palabra* (Julián Soler, 1956) con Marga López entre otras, *El mil amores* (Rogelio A. González, 1954) con Rosita Quintana, *Cuidado con el amor* (Miguel Zacarías, 1954) con Elsa Aguirre, *Escuela de vagabundos* (Rogelio A. González, 1956) con Miroslava, *El inocente* (Rogelio A. González, 1956) con Silvia Pinal y *Pablo y Carolina* (Mauricio de la Serna, 1957) con Irasema Dilián. Con Sarita Montiel trabajó en *Necesito dinero, Ahí viene Martín Corona y El enamorado,* las tres dirigidas *en 1952* por Miguel Zacarías, pero fueron encuentros poco felices porque ambos se dijeron obscenidades, desde mal aliento hasta fuerte olor de sudor que solo después de muerto la española trató de suavizar con algunos piropos, nos llevamos muy bien, se esforzaba mucho por parecer simpático, entre dientes y la mirada en el limbo.

Pedro Infante tenía polvo de estrella y alma de pueblo, de generación en generación se crece. Como el tequila que lleva su nombre: Más mexicano, imposible.

Apéndice

Después de *Nosotros los pobres*, las tres películas más curiosas en la filmografía de Pedro Infante son *A.T.M./¡¡A toda máquina!!* (Ismael Rodríguez, 1951) con Luis Aguilar, *El gavilán pollero* (Rogelio A. González, 1951) con Antonio Badú y *Dos tipos de cuidado* (Ismael Rodríguez, 1953) con Jorge Negrete por los visos homosexuales de algunas escenas, muy raro para la época.

34 Kristen Stewart, la bien pagada

Jueves 18 de abril del 2013

Hay que vigilar a esta chica que acaba de cumplir 23 años el 9 de abril. Conocida en el mundo de los adolescentes como la Bella Swan en la saga de los vampiros *Twilight,* aspira y quizás lo logre, a estar incluida en una de las noches del Oscar como nominada a un premio, no importa la categoría. Y no por el dinero que le pueda proporcionar la estatuilla porque en este momento es una de las actrices mejor pagadas del cine, con $34.5 millones ganados por su actuación en *Snow White and the Huntsman* (Rupert Sanders,2012).

Si alguien la asocia solamente con los libadores de sangre, ese no es su único fuerte. Con apenas diez años comenzó a filmar su gran éxito *Panic Room* (David Fincher), estrenada en el 2002. Ella es la hija diabética de Jodie Foster en un *thriller* donde ambas se esconden en el cuarto de mayor seguridad de una mansión de lujo que ha sido asaltada por tres criminales en busca de millones escondidos en una caja fuerte.

Al año siguiente trata de repetir la hazaña con *Cold Creek Manor* (Mike Figgs) como la hija de Dennis Quaid y Sharon Stone, unos neoyorquinos que huyendo del estrés de la ciudad compran en el campo una casa con más de un problema inesperado. La crítica fue abrumadamente cruel con este *thriller* sobrecargado de efectos espeluznantes: Una amalgama de manidos clichés.

La Stewart, encogida de hombros, se zambulló en el 2007 en *The Messangers* (Oxide Pang Chun, Danny Pang), otro horror de los horrores que llovió sobre lo mojado. Y es que su tez excesivamente blanca, como si hubiera sido victimizada por Drácula, la hacía perfecta para esos papeles. Pero esta niña, proveniente de una familia ligada al medio artístico y que dejó los estudios en séptimo grado continuando su educación por correspondencia, aceptó la invitación de Sean Penn (director y productor) para trabajar ese mismo año en *Into the Wild*, que fue nominada para dos Oscar, incluyendo el de Hal Holbrook a Mejor Actor Secundario.

Esta sería la película clave para que el director brasileño Walter Salles (*Estación central*, 1998; *Diarios de motocicleta*, 2004) la eligiera como protagonista de *On the Road* (2012), recreación de la novela de Jack Kerouac, uno de los máximos exponentes de la Beat Generation de la década del 1950.

Con solo una semana de cartelera en Miami y de mala a pésima la reseña de la crítica, de la película solo es salvable la talentosa actuación de la Stewart junto a las de Amy Adams, Alice Braga, Kirsten Dunst y Viggo Mortensen. Pero Kristen no le paró y está estudiando la participación en dos comedias: *Focus* (Glenn Ficarra, John Requa) sobre un veterano estafador y una aprendiz y *The Big Shoe* (Steven Shainberg), ridiculizando el fetichismo de los pies, más intoxicante aún cuando el personaje es diseñador de zapatos. Por si fuera poco, está la posibilidad de *Snow White and the Huntsman 2,* secuela de la anterior del mismo título.

Kristen Stewart está de moda y por dinero baila al ritmo que le toquen.

Nota

The Twilight Saga está compuesta hasta el momento por:

-*New Moon* (Chris Weitz, 2009)
-*Eclipse* (David Slade, 2010)

-*Breaking Dawn-Part 1* (Bill Condon, 2011)
-*Breaking Dawn-Part 2* (Bill Condon, 2012)

Kristen Stewart no llegó a participar en ninguno de los proyectos en mente, algunos en lista de espera para su realización, sin embargo acertada fue su participación en *Clouds of Sils Maria* (Olivier Assayas, 2014) junto a Juliette Binoche que la llevó a conquistar un César en Francia (la primera actriz norteamericana en obtenerlo); compartiendo con la ganadora del Oscar Julianne Moore en *Still Alice* (Richard Glatzer, Wash Westmoreland, 2014) y de la mano de Woody Allen en *Café Society* (2016) una nostalgia minimalista apreciada unánimemente por el público en tiempos difíciles, la melodía *Manhattan* es parte del *mood* para que todos salgan del cine felices y contentos.

En el 2016 se envolvió en 6 proyectos y en el 2017 entro a a participar en *Lizzie* (Craig William Macneill) con Chloë Sevigny en el titular.

Para el criterio de algunos que prefieren permanecer en el anonimato, Kristen Stewart es una actriz con demasiados ojeras, varonil, poca pulcra y en vías de conseguir premios gracias a sus escondidas mañas.

35 El regreso de Robert Redford

Un rostro masculino del ayer catalogado de divo volvió a la pantalla a los 76 años en sus tres facetas como actor, director y productor de *The Company You Keep* (2013). Un film. según él, que le quita la heroicidad al periodismo actual donde los blogs, los tweeters y las redes sociales han cambiado el panorama de las comunicaciones, pero que no pudo evadir los estragos del pasado de la organización terrorista Weather Underground (WUO) a la cual el protagonista de la película perteneció y al cual Redford trata de pasarle la mano cuando la fugitiva de la justicia Sharon Solarz/Susan Sarandon se entrega a la policía, nunca se sabe si por redención espiritual o por incitar a los que quedan de la organización en un elevado nivel económico para que comiencen a calentar de nuevo los motores, al igual que la recalcitrante antiamericana Mimi Lurie/Julie Christie, a este país hay que vencerlo introduciéndole la droga, que decide al final también entregarse para hacer quedar bien a Redford, asunto bien confuso, como ya lo había sido en *Running on Empty* (1988) cuando Sidney Lumet transitó por los mismos escollos y cuyo título es lo mejor que tiene este film, *La compañía que tú conservas* o tal vez *Dime con quién andas*.

Desde el 2007 en que jugó las mismas bases (actor, director y productor) con *Lions for Lambs*, Robert Redford había quedado en la penumbra, reponiéndose de lo que él dando como un éxito seguro no fue más que una desilusionadora acogida por la crítica y el público que la recibieron como descargosa, no importa la presencia taquillera de Tom Cruise y mucho menos el calibre de Meryl Streep. Le-

jos quedaban los tiempos en que interpretó a Bob Woodward, en *All the President's Men* (Alan J. Pakula, 1076), el periodista que junto a Carl Bernstein (Dustin Hoffman) desató el escándalo Watergate.

Desde sus inicios, Robert Redford conquistó al público, más que por su actuación, por su carisma: la sonrisa amplia, la languidez en la mirada. Como quiera que lo pusieran, la cámara siempre estaba en el lugar correcto, el ángulo idóneo, la luz precisa para exaltarlo. Desde la segunda mitad de los sesenta hasta los ochenta, él fue el ideal americano que todos anhelaban ser, no importa que estuviera perseguido en *The Chase* (Arthur Penn, 1966) apuntalado por Marlon Brando; o formando el binomio de culto con Paul Newman, pistoleros del oeste primero y ganstercillos en el Chicago de los inicios de los treinta después, en *Butch Cassidy and the Sundance Kid* (1969) y *The Sting* (1973) dirigidas ambas por George Roy Hill.

En su vida actoral, Redford contó con un factor de suerte: el encuentro con el director Sydney Pollack, con el cual trabajaría siete veces incluyendo las memorables *The Way We Were* (1973) con Barbra Streisand, *Three Days of the Condor* (1975) con Faye Dunaway y *Out of Africa* (1985) con Meryl Streep.

Abiertamente liberal y conocedor profundo del problema WASP (*White Anglo-Saxon Protestant*) de los Estados Unidos, Redford debutó como director y productor con *Ordinary People* (1980), donde su protagonista, interpretado por Donald Sutherland, se llama Calvin (para recalcar la influencia calvinista en la cultura americana) y hace que este se encuentre a sí mismo, tome conciencia de quién es, se desligue de la esposa y se dedique a ganarse al hijo que le queda vivo en lo que representa simbólicamente la desintegración de la familia de la clase media alta y un llamado de alerta para salvarla. Por esta película recibió el Oscar a Mejor Director, además de Mejor Película, Mejor Guión y Mejor Actor Secundario para Timothy Hutton. Dos visiones paralelas vendrían después con *A River Runs Through It* (1992) sobre el rumbo de los dos hijos de un pastor presbiteriano en una zona rural de Montana que catapultó a la fama la carrera de Brad Pitt y *Quiz Show* (1994) inspirado en el caso Charles

Van Doren, profesor de la Universidad de Columbia, vástago de una de las familias protestantes patriarcas de la nación americana, padre y tío con premios Pulitzer, que participó entre 1956 y 1959 en el programa televisivo *Twenty One,* aparentemente un niño genio al contestar las más variadas preguntas en algo que ya estaba preparado de antemano y donde Ralph Fiennes interpretó al seductor timador, que tuvo que testificar ante el Congreso por haber desflorado la inocencia del pueblo americano que creyó en él.

Robert Redford, fundador del Sundance Film Festival, de fuerte apoyo al cine independiente, es además un fervoroso ambientalista y filántropo. Antes de cerrar el 2013 pensó impactar con su unipersonal (él, el mar y un yate averiado) en *All is Lost* (J. C. Chander), conocida también como *Cuando todo está perdido,* donde dando por seguro que el Oscar (ya había recibido una nominación de simpatía por *The Sting*) sería suyo, no salió ni tan siquiera nominado para la carrera. En el 2014, intentando estar a la par con el público joven participó en la producción de Disney *Captain America: The Winter Soldier* (Anthony y Joe Russo), pero nadie se preguntó, ¿quién es este hombre y por qué está aquí? Por consenso general, para varias generaciones anteriores Robert Redford es todavía un gran actor dentro de un maravilloso ser humano. El Hubbell Gardner de *The Way We Were* que en su etapa de *college* lee un escrito maravilloso sobre el sueño americano dejando con la boca abierta a la radical Katie/Barbra Streisand. La persona que muchos han deseado darle la mano alguna vez.

Nota

Para estrenar en el 2017 se encuentra su participación en *The Discovery* (Charlie McDowell), una historia de amor en la vida del más allá teniendo en los estelares a Rooney Mara y Riley Keough, la nieta mayor de Elvis Presley.

El 18 de agosto del 2016, Robert Redford arribó a los 80 años. De corta estatura, 5' y 10", y la cara hecha un pergamino resaltado por la conservada cabellera que lo hiciera famoso, todavía con tintes

caoba y patillas blancas, un personaje negado a envejecer, Redford se mantiene activo, en un sin fin de labores colaterales a su oficio de actor, como la fundación del Sundance Film Festival que tanta ayuda ha prestado al cine independiente. Sin ninguna represalia hacia su figura, cuando uno lo ve en una película del ayer, se le sale la expresión: Pero si lucía un enano.

American Pastoral (Ewan McGregor, 2016) es un *must-see* para completar el trío de *Running Empty* y *The Company You Keep*. Ewan McGregor, Jennifer Connelly y Dakota Fanning dan vida y fuerza a ese oscuro período de los sesenta donde en aras del idealismo con sangre tantos padres perdieron a tantos de sus hijos, como para no perdonar a los culpables.

36 *Cleopatra* cumple 50 años
Domingo 16 de junio del 2013

El 12 de junio del 2013 se cumplieron 50 años de la premier en Nueva York de *Cleopatra*. Siempre puede decirse algo más acerca de esta película anglo-americana-sueca desinhibida y ambiciosa que rompió records en muchos aspectos. Filmada con lo más avanzado de la técnica de su momento, fotografía en 70 mm y sistema Todd-AO, fue nominada para nueve Oscar de los cuales ganó cuatro: Efectos especiales, Fotografía, Vestuario y Dirección artística.

Ahora regresa en una edición limitada en DVD y Blu-ray en dos discos, añadiéndole las escenas que se suprimieron para su estreno. *Cleopatra*, sin exageraciones, fue en su momento un fenómeno sociocultural a escala mundial.

Catalogada de extravagante por sus elaborados escenarios, numerosos y complicados vestuarios (sesenta y cinco le diseñó Irene Sharaff solo a Elizabeth Taylor rompiendo un récord Guinness), pelucas y escafandras copiadas de ignotos papiros, el renombre de los actores y un guión al estilo de Shakespeare con humor de Bernard Shaw aderezado a la manera de Cecil B. DeMille, *Cleopatra* guarda el mérito de ser más apreciada por las nuevas generaciones de críticos que la primera que la recibió.

Cleopatra es un poco de historia, algo sublimada tal vez, sobre la última faraona del antiguo Egipto de origen griego, conocida tam-

bién como reina del Nilo, que enrollada en una alfombra, con tenaz astucia, se entrega a Julio Cesar para preservar su reinado y que después del asesinato de este se propone conquistar a Marco Antonio para evitar que Roma se adueñara del país. Fatalmente Cleopatra/Elizabeth Taylor se enamora de Marco Antonio/Richard Burton hasta seguirlo en su suicidio buscando la mordedura de un áspid, según dan fe los historiadores. De eso y más trata el film que tuvo como fuentes la novela *La vida y tiempos de Cleopatra* de Carlo Mario Franzero y las historias de Plutarco, Suetonio y Apiano.

Una producción que se concibió en 5 horas y media se redujo a 248 minutos para su exhibición.

La nueva propuesta que acaba de salir ha recuperado la duración original gracias al inagotable esfuerzo de Chris y Tom Mankiewicz, los hijos del director; Martin Landau, que había participado como actor; Jack Brodsky, director del documental para la televisión *Cleopatra: el film que cambió la historia de Hollywood* (2001) y el fallecido Roddy McDowall, que por burocracia en los créditos del film quedó fuera de las nominaciones al Oscar secundario cuando se lo merecía y que no escatimó esfuerzos porque la versión completa viera algún día la luz.

ÉXITO DE TAQUILLA

Cleopatra fue la película más taquillera de 1963, pero la recaudación no pudo superar el monto de unos sesenta millones de dólares que se invirtió en ella.

Ya a los seis primeros días de rodaje se había gastado un millón cuando Darryl F. Zanuck decide despedir a Rouben Mamoulian de la dirección, que estaba encaprichado en que Dorothy Dandridge diera vida a la Ptolomea, mientras que los originales Julio César y Marco Antonio, Peter Finch y Stephen Boyd respectivamente, se daban a la fuga ante el rumorado kilometraje en tiempo que tomaría la filmación.

Suplantado por Joseph L. Mankiewicz, que a su haber tenía *All About Eve* (1950), *Julius Caesar* (1953), *The Barefoot Contessa* (1954) y *Suddenly, Last Summer* (1959) entre tantos éxitos, este la concibió con una grandilocuencia sin límites como para nunca acabar.

En esta nueva etapa los estelares recayeron en Elizabeth Taylor, Richard Burton y Rex Harrison que no mostraron ningún apuro en la terminación del rodaje. Sabido es que la Taylor tuvo el privilegio de ser la primera actriz en firmar un contrato por un millón de dólares que se montaron en siete por las demoras. Walter Wanger, productor que guardaba reconocimiento por *Joan of Arc* (1948), *Invasion of the Body Snatchers* (1956) y *I Want to Live!* (1958), no escatimó esfuerzos en aras de la gigantesca propuesta de Mankiewicz, pero cerró aquí su carrera con lo que calificó de turbulenta superproducción.

UN SUEÑO INIMAGINABLE

La entrada de Cleopatra a Roma es una de las secuencias cumbres del cine histórico como desbordante espectáculo, un sueño inimaginable por Broadway. Años más tarde, se dice que el despliegue de multitudes, los vestuarios y el colorido influyeron a Akira Kurosawa en la realización de *Ran* (1985). Comenzada la filmación en los estudios Pinewood de Londres, el clima le resultó hostil a la Taylor que enfermó gravemente y hubo que efectuarle una traqueotomía que dejó cicatrices en el cuello y hubo que evitarlas en los *close-ups*. Recomenzada en los estudios Cinecittà de Roma y otros lugares de Italia, siguieron los cambios de escenarios por Egipto, Almería y Andalucía en España, terminando en Malibú, California cuatro años después. Como haciéndole justicia a la maldición de la momia, *Cleopatra* casi le produce la bancarrrota a la 20th Century Fox, que en 1965 logró recuperarse gracias a *The Sound of Music*.

Nadie ha dejado de reconocer que el film se ajustó certeramente a los hechos tomándose muy pocas libertades consideradas nimias como plantas exóticas de Sur América que no existían en el mundo

romano porque Cristóbal Colón aún no había nacido para descubrir a América o el anacronismo de ciertos decorados en el palacio de la reina en Alejandría o la discusión seudo filosófica de los términos 'emperador' y 'dictador'. Cabe destacarse el profesionalismo del elenco completo. Elizabeth Taylor está dramática en su papel, siempre suntuosa y creíble. Rex Harrison, honesto y convincente, ganó una nominación para el Oscar principal. Y Burton, hechizado por la mujer que tenía delante, se le arrodilla desmadejado y con los ojos a punto de explotarle parece decirle: No es Marco Antonio, sino yo, Richard, el que está enamorado de usted, Su Majestad. Romance a puro fuego donde la ficción de la historia que se estaba filmando se fundió con la realidad exacerbando el oficio de los paparazzi y hasta el Vaticano emitió homilía de recriminación porque ambos estaban casados, sobre todo ella con Eddie Fisher, un cantante en el apogeo de la popularidad.

Un olvido habitual ha sido el de no mencionar los méritos de la música, que estuvo a cargo de Alex North y por la cual recibió nominación al Oscar. El prestigio de North se remontaba a la musicalización superelogiada de *A Streetcar Named Desire* (1951), *Death of a Salesman* (1951), *Viva Zapata!* (1952), *The Rose Tatoo* (1955), *The Rainmaker* (1956) y *Spartacus* (1960) también nominadas como partituras originales. Con música de Cleopatra de fondo, Alex North recibió un Oscar honorario por su carrera en 1986.

Para los que vieron *Cleopatra* una vez recortada, repetirla ahora en toda su magnitud es un reto, la ansiedad llega a su fin. Para los que no lo han hecho, esta es la oportunidad de enfrentarse a uno de los films más representativos de los turbulentos sesenta. Proyectada en el Festival de Cannes del 2013 en la Sección de Clásicos, el secreto de su fascinación radica en disfrutarla por pedazos, jamás completa de un solo tirón.

37 *La Mary*, cuarenta años después

Agosto 8 del 2014

El 8 de agosto de 1974 se estrenó en Argentina *La Mary*. En estos momentos, después de cuarenta años, el mundo cinematográfico porteño bulle de felicidad con el reestreno remasterizado digitalmente de la cinta en todo el país y en el Museo del Cine "Pablo C. Ducrós Hicken" en el barrio de La Boca hasta el domingo 21 de diciembre con una exposición conjunta de afiches, fotos, material crítico de la época, trailers y hasta reproducción del traje de bodas usado por la protagonista que juega un rol decisivo en la trama.

Una película que convulsionó a la industria fílmica de ese país durante su estreno por atrevida. Para su momento, las escenas eróticas entre sus protagonistas principales la condenaron a no ser vista por un público todavía adolescente. Ofensa a la moral y a las buenas costumbres fueron las palabras de censura. Hasta con amenazas de muerte para el elenco completo por ciertos grupos reaccionarios. *La Mary*, sin lugar a dudas, quedaría como el preámbulo a los hechos históricos represivos que luego se desencadenarían en la nación.

Su director, Daniel Tinayre, de origen francés nacionalizado argentino, había hecho su debut en 1934 con *Bajo la santa federación*, llegando en toda su carrera a acumular 23 filmes incluyendo la popular serie televisiva de 1958 *M. ama a M.* con Mirtha Legrand (su esposa) y Mariano Mores. Pero es en el género policíaco, bautizado en el mundo como *film noir*, donde se destaca de manera sobresa-

liente. Quedan para la historia títulos como *Vidas marcadas* (1942) con Mecha Ortiz y Jorge Rigaud, *Camino del infierno* (1946) con Mecha Ortiz, Pedro López Lagar y Amelia Bence, *A sangre fría* (1947) con Amelia Bence y Tito Alonso, *Pasaporte a Rio* (1948) con Mirtha Legrand y Arturo de Córdova, *Danza del fuego* (1949) con Amelia Bence y un excelente reparto de varones que incluye a Francisco de Paula, Alberto Closas, Floren Delbene y el cubano Otto Sirgo, *Deshonra* (1950) con Fanny Navarro, Mecha Ortiz y Tita Merello, *La bestia humana* (1957) con Ana María Lynch y el italiano Massimo Girotti acompañados por Roberto Escalada y Alberto de Mendoza en una versión oscura de la novela de Emilio Zola, *La patota* (1960) con Mirtha Legrand, *El rufián* (1961) con Carlos Estrada y Egle Martín, una de las películas más costosas de Tinayre y osada según la crítica por mostrar una abierta relación homosexual entre los personajes interpretados por Daniel de Alvarado y Ovidio Fuentes y *Bajo un mismo rostro* (1962) con Mirtha y Silvia Legrand junto a Jorge Mistral. Con *La Mary,* Daniel Tinayre cerró en grande su carrera directoral para quedar como una figura relevante de la cultura del país que abrazó con demasiado amor porque además fue productor, escritor, guionista y el creador de un programa televisivo sin precedentes por años y años, *Almorzando con Mirtha* que convirtieron a su mujer, la Chiqui, en un monstruo sagrado de trascendencia nacional, presidentes, artistas de fama internacional, políticos de las más diversas ideas, deportistas, premios Nobel, se sentaron a su mesa, dialogaron y hasta discutieron sin ponerse de acuerdo.

¿Y cómo comenzó la historia?

La historia comenzó cuando a la Susana Giménez se le ocurrió leer *Historias apasionadas: La Mary y El Fiscal* de Emilio Perina y llamó a su amiga Mirtha Legrand y le insistió que su esposo Daniel Tineyre fuera el director de la primera historia y ella, que nunca había hecho un papel dramático de esa índole, la protagonizaría. Hay que recordar que en 1971, la Giménez había alcanzado un éxito sin precedente en teatro con la comedia *Las mariposas son libres* junto a Rodolfo Bebán y Ana María Campoy, que luego sería sustituida

por China Zorrilla en su debut en la escena argentina. *Las mariposas son libres* fue una adaptación de la obra del teatrista Leonard Gershe que al ser llevada al cine por Milton Katselas tuvo en los estelares a Goldie Hawn y Edward Albert y a Eileen Heckart como la madre que le ganó un Oscar secundario. La canción titular cantada por Bebán y la Giménez ocupó primeros lugares en el hit parade. La chica estaba en boca de todos y se estaba convirtiendo en un fenómeno arrollador. País de mujeres en asta, dijeron muchos refiriéndose al talento que muchas llevaban en el busto.

Tinayre quedó prendado con la historia. Confió la confección del guión en Augusto Giustazzi y en su cuñado, hermano de Mirtha, José Martínez Suárez y además fue el productor. El reparto fue ambicioso, de peso, incluyendo a Alberto Argibay, Dora Baret, Teresa Blasco, Leonor Manso, Juan José Camero, Dora Ferreiro, Maria Rosa Gallo y Olga Zubarry. Para el antagonista, se quemó las manos y eligió a un deportista famoso sin experiencia actoral, el boxeador campeón mundial de peso mediano Carlos Monzón, a pesar de la resistencia de la Giménez que andaba soñando con el italiano Terence Hill. Si no sabe hablar, le dijeron en su contra. Es lo de menos, respondió. Y le doblaron la voz con la del actor Luis Medina Castro.

Y lo que en principio fue un rechazo por parte de Susana se convirtió en un romance controversial dentro del set y en el mundo del espectáculo, tan divulgado y de conventillo como el que llevaron por el mundo Elizabeth Taylor y Richard Burton. La inesperada aceptación de Monzón por el público hizo que Leonardo Favio lo llamara para filmar *Soñar, soñar* (1976) y en Italia realizó la taquillera *Il conto è chiuso* (1976) bajo la dirección de Stelvio Massi. Después de cuatro años de prensa-romance, Susana terminó la relación a su favor porque Monzón se fue deteriorando por las juergas y las drogas y acabó trágicamente con la vida de su esposa y luego, tras años de cárcel, muere en un accidente automovilístico.

La historia de *La Mary*, situada por Tineyre en los cuarenta, es la de una chica de Buenos Aires reprimida sexualmente que quiere llegar virgen al matrimonio y elige, no acepta que le impongan

candidato, a un boxeador como novio. Lentamente va cayendo en la locura después de la unión, con consecuencias trágicas.

Hoy, con la divulgación masiva que ha tenido el rescate de esta obra de culto para los argentinos, las entrevistas con Susana Giménez no han cesado.

Con delirante dominio del espectáculo la actriz cuenta sin pelos ni señales la odisea que vivió en aquella época y de cómo vio realizado su gran sueño. Se recomienda buscar en la Internet algunas de estas entrevistas y disfrutar el lenguaje picaresco de alto vodevil con el cual viste sus recuerdos, propios de una gran señora de la escena.

Y ojalá la ola de popularidad que en este momentos viste al film haga que aquí en la insensible Miami también se pueda disfrutar en algún cine tal y cómo ha sido reconstruida porque la diva Giménez, que tiene residencia compartida en esta ciudad, lo agradecería a lo Clara Bow: *It*.

Definición de *It* a lo Clara Bow*:* Ello, ese extraño magnetismo que atrae a ambos sexos.

38 La moda argentina son ellos

Durante la época de oro del cine argentino (en especial los cuarenta) las hembras ocuparon un lugar relevante y casi todas las películas que se filmaron quedaron asociadas con el nombre de las intérpretes. Decir *Madreselva* y *Besos brujos* y aflora Libertad Lamarque, *Safo* con Mecha Ortiz, *A sangre fría* y *Todo un hombre* con Amelia Bence, *Dios se lo pague* con Zully Moreno, *Casa de muñecas* con Delia Garcés, *El ángel desnudo* con Olga Zubarry, *Filomena Marturano* con Tita Merello, *Cándida* y sus secuelas con Niní Marshall, *La orquídea* con Laura Hidalgo y *Los martes, orquídeas,* con la leyenda viva Mirtha Legrand (nacida Rosa María Juana Martínez Suárez, como a ella le gusta que la recuerden o simplemente La Chiqui) que en el 2013 conmovió a su país al regresar a la ficción después de más de 46 años de haberse alejado de ese rubro en la miniserie televisiva *La Dueña***.** La lista interminable sigue con Paulina Singerman, Olinda Bozán, Silvia Legrand, María Duval, Silvana Roth, Susana Canales, Susana Freyre, Eva Duarte (más famosa luego como Eva Perón), y hasta las cubanas Amelita Vargas y Blanquita Amaro que pusieron de cabeza al Cono Sur bailando rumba y mambo a lo malevo.

El Siglo XXI ha cambiado las cosas en el cine y ahora la moda argentina son ellos, los varones. Tres, pasados de los cincuenta, han roto las barreras nacionales y se imponen en el mundo entero, los buscan como si fueran pepitas de oro: Diego Peretti, Guillermo Francella y Ricardo Darín.

Diego Peretti, psiquiatra de profesión devenido en actor y guionista, nació el 25 de febrero de 1963 en el barrio porteño de Balvanera en Buenos Aires y criado en el de Constitución, bonaerense rellollo, de padre italiano y madre española. Actor aficionado es con el éxito de la serie televisiva *Poliladrón* que decide no seguir desentrañando los subterfugios de la mente y dedicarse por entero al espectáculo. En el 2002, con la serie *Los simuladores,* su nombre trasciende más allá de los límites nacionales. En el 2004, bajo la dirección de Juan Taratuto, logra con *No sos vos, soy yo* el premio a Mejor Actor en el Festival De Cine de Lérida y con *La Señal* (Ricardo Darín, Martín Hodara; 2007) recibe el premio Cóndor de Plata a Mejor Actor de Reparto. En el 2008 abre puertas en España donde filma la serie televisiva *Cuestión de sexo.* Y en el 2013 su nombre se populariza con su actuación en *Wakolda/El médico alemán* (Lucía Puenzo) seleccionada por Argentina para competir por el Oscar en la categoría de Mejor Película Extranjera aunque no fue nominada. El teatro, otra de sus pasiones, lo ha tenido en obras del repertorio mundial como *La ópera de los tres centavos* (Bertold Brecht) en el 2004, *La muerte de un viajante* (Arthur Miller) durante 2007/2008 y *Un tranvía llamado deseo* (Tennessee Williams) en el 2011. Como guionista colaboró en varios capítulos de *Los simuladores* así como en la película *La reconstrucción* (2013) junto a su director y amigo Juan Taratuto. Un nuevo rey Midas que a pesar de los 51 años cumplidos despierta en el público femenino una sexualidad discernida, porque cuando lo explotan de perfil es un rostro varonil que recuerda el mismo encanto de Barbra Streisand con su nariz, sello de distinción.

Guillermo Francella, otro bonaerense del barrio de Béccar (norte del Gran Buenos Aires) nacido el 14 de febrero de 1955. En la tradición de los grandes cómicos Alberto Olmedo y Jorge Porcel, tiene una pequeña participación en el film *Los caballeros de la cama redonda* (Gerardo y Hugo Sofovich, 1973) junto a ellos y vedettes de la talla de Mimí Pons, Moria Casán y Mariquita Gallegos. Es la televisión quien primero se encarga de abrirle el camino con éxitos como la serie *De carne somos* (1988) por la cual recibió el premio Martín Fierro a mejor actor protagónico en comedia. A su haber llegarían cinco Martin Fierro más por su trabajo en la pantalla chica: por *Na-*

ranja y media (1999), que fue traducida y trasmitida en varios países de habla inglesa con el título de *My Better Halves*, por *Poné a Francella* (2002), *Casados con hijos* (2005), *Vidas robadas* (2008) como participación especial de ficción y *El hombre de tu vida* (2012). Pero es el cine el medio que le da a Guillermo Francella renombre fuera de su país. En 1998 filma *Un argentino en New York* (Juan José Jusid) entre España y New York que constituye un éxito inusitado. Con *Rudo y Cursi* (Carlos Cuarón, 2008), filmada en México, recibe nominación al Ariel mexicano como mejor actor de reparto. Y en España vuelve a filmar ¡Atraco! (Eduard Cortés, 2012), comedia de fondo pseudopolítico con final de arrabal amargo. Sin olvidar su participación fuera de serie en la archiaplaudida *El secreto de sus ojos* (Juan José Campanella, 2009), un giro dramático inesperado en su establecida carrera de comediante, por la cual recibió el Cóndor de Plata como mejor actor de reparto, harto merecido. *Corazón de León* (Marcos Carnevale, 2013) y *El misterio de la felicidad* (Daniel Burman, 2014) están recién paseándose por las pantallas. Sin dejar de trabajar un solo instante, Guillermo Francella junto a Adrián Suar está actualmente pisando tablas en la calle Corrientes con la obra, a teatro lleno, *Un par de sinvergüenzas*.

El tercero, Ricardo Darín, es el actor más internacionalizado que ha tenido la Argentina después de Carlos Gardel. Nació el 16 de enero de 1957, en el barrio de Balvanera, de ascendencia italiana y siriolibanesa. Desde los diez años debutó en el teatro junto a sus padres, que participaron una larga temporada junto a Libertad Lamarque con la puesta de *Hello, Dolly* (1967) bajo la dirección de Daniel Tinayre. Sin formación académica, con la experiencia de abre y cierra el telón de cada función, tuvo su mejor escuela, ninguna puesta fue igual a la anterior y todas maravillosas, quedando grabadas en su memoria. A los 16 años ya era un galancito de la televisión y decidió incursionar en el teatro con esos papeles que tenían cautivados a la juventud. No es hasta la edad de 42 años, con el film *El mismo amor, la misma lluvia* (Juan José Campanella, 1999) que logra llamar la atención como un actor más allá del puro entretenimiento y la jarana. Luego llega *Nueve reinas* (Fabián Bielinsky, 2000), su consagración definitiva. El mundo entero se hace eco ante este dinámico

thriller lleno de sorpresas y desenfados, considerado un clásico en su género, obligatorio en la lista de "lo vi y lo recomiendo encarecidamente". La conmoción internacional con este actor es solo comparable al fenómeno de Carmen Maura y Antonio Banderas durante los ochentas, cuando de la mano de Pedro Almodóvar llenaron las páginas de los periódicos hasta de la India, Japón, Singapur y Corea del Sur. El público en masa acude a los cines, no importa la opinión de la crítica, a ver la última incursión de Ricardo Darín. *El hijo de la novia* (Juan José Campanella, 2001), *Kamchatka* (Marcelo Piñeyro, 2002) seleccionada por Argentina para el Oscar, *Luna de Avellaneda* (Juan José Campanella, 2004), *El aura* (Fabián Bielinsky, 2005), *XXY* (Lucía Puenzo, 2007), *La señal* (Ricardo Darín, Martín Hodara; 2007), *El secreto de sus ojos* (Juan José Campanella, 2009) ganadora del Oscar a Mejor Película Extranjera, *El baile de la Victoria* (Fernando Trueba, 2009), *Carancho* (Pablo Trapero, 2010), *Un cuento chino* (Sebastián Borenztein, 2011), *Elefante Blanco* (Pablo Trapero, 2012), *Una pistola en cada mano* (Cesc Gay, 2012), *Tésis para un homicidio* (Hernán Golfrid, 2013), *Séptimo* (Patxi Amezcua, 2013) y *Relatos salvajes* (Damián Szifron, 2014) son películas que dan fe de su arrolladora popularidad y necesarias conocer si usted todavía no se ha convertido en fan de este carismático actor, mimado del público miamense, que no escatima en detener su auto o dejar lo que está comiendo y saludarlo cuando usted le grita su nombre por admiración. Ricardo Darín, multifacético, interminable la lista de premios y reconocimientos recibidos, cinco Cóndor de Oro para un total de once nominaciones por citar un ejemplo. Con la puesta teatral de *Art* (obra de Yasmina Reza) rompió récords Guinness. En este momento acaba de concluir con más de 200 representaciones en el teatro Maipo de Buenos Aires *Escenas de la vida conyugal* junto a Valeria Bertucelli y dirigido por Norma Leandro, una adaptación de la famosa obra de Ingmar Bergman (originalmente para la televisión) del mismo título.

Tres son tres elevado a la enésima potencia, y el camino ha quedado abierto para otros. La enseñanza de que bien valió la pena madurar y sobre todo perseverar ha sido la carta de triunfo.

39 Luise Rainer en sus 104 cumpleaños

Luise Rainer, nacida el 12 de enero del 1910, está recién estrenando sus 104 años. La tiránica posesividad del padre de origen judío, que frustró la carrera pianística de la madre, hizo que por medio de engaños y ardides, a los 16 años Luise pudiera registrarse en una escuela de arte en Dusseldorf, su ciudad natal para luego tenerse que marchar del hogar porque la profesión que había elegido estaba considerada baja y vulgar por el señor Rainer. En su traslado a Berlín conoce a Max Reinhardt y luego con su compañía de teatro se instala en Viena. Su suerte no se hace esperar porque allí la descubre el "niño genio" de la MGM, Irving Thalberg, fuente inspiradora de la desestimada *The Last Tycoon* (Elia Kazan, 1976) para volver a repasar con un poco de compasión.

Su debut en Hollywood ocurre con *Escapade* (Robert Z. Leonard, 1935), un *remake* de la película austríaca *Masquerade* (Willi Forst, 1934), junto a William Powell que al final hace aparición para anunciar al espectador que ha nacido una nueva estrella: ELLA.

Al año siguiente, en contra del criterio de Louis B. Mayer, Thalberg le asigna el papel considerado secundario de la vivaz Anna Held en *The Great Ziegfeld* (Robert Z. Leonard). Inexplicablemente, Luise Rainer es propuesta y gana su primer Oscar como actriz principal en lo que todos se pusieron de acuerdo que por una sola escena, la mítica y siempre renombrada del teléfono, en que como exesposa de Florenz Ziegfeld lo llama para felicitarlo por su nuevo matrimonio

y comienza: *"Hello, ¿Flo?... sí, es Anna..., estoy tan feliz..."* para luego al colgar deshacerse en lágrimas.

Le sigue *The Good Earth* (Sidney Franklin, 1937) ambientada en China. En contraste a la histérica Anna Held, Luise Rainer, rechazando el maquillaje oriental, se consagra en un *tour de force* de mudez casi absoluta por el poco diálogo que le asignan. Y llega el segundo Oscar principal arrebatándoselo a Greta Garbo por *Camille* (George Cukor). Algunos críticos fanáticos de la sueca dijeron en su contra que tenía un rostro asustadizo mientras que la maravillosa frialdad de la Garbo podía atravesar el pétalo de una rosa y fulminarlo.

La sorpresiva muerte de Thalberg (contaba solo 37 años), la aversión manifiesta de Mayer hacia ella, ignorada sin razón en *The Great Waltz* (Julien Duvivier, 1938) donde su adversaria en el film Miliza Korjus fue propuesta al Oscar en la categoría de secundaria, así como un esposo indiferente hacia su carrera, el dramaturgo izquierdista Clifford Odets, la hicieron en 1940 marcharse de la MGM y separarse del marido. Atrás quedaba *Dramatic School* (Robert B. Sinclair, 1938) su último trabajo con los estudios junto a un elenco de féminas envidiable: Paulette Goddard, Lana Turner, Genevieve Tobin, Gale Sondergaard, Virginia Grey y Ann Rutherford. Cuando se produjo el divorcio exclamó: *Ha sido mi mejor actuación, fingir que era feliz a su lado.* Antes o después, el polémico Clifford Odets le hizo la vida años a otra actriz: Frances Farmer. Con promesas de que sería María junto a Gary Cooper en *For Whom the Bell Tolls* (Sam Wood, 1943), la Rainer aceptó un papel banal en *Hostages* (Frank Tuttle, 1943) junto a Arturo de Córdova para la Paramount. Y todo el mundo sabe lo que ocurrió. Decepcionada del mundo cinematográfico, no volvió a aparecer sino hasta 1997 en *The Gambler* (Károly Makk) y aunque en 1982, 1998 y en el 2003 apareció en la ceremonia del Oscar por disciplina, nunca le agradó el evento: *"Todo el mundo agradece a la madre, al padre, a los abuelos, al enfermero... es una locura, es horrible".*

Actualmente Luise Rainer vive con su hija en Londres, en el apartamento que una vez ocupó Vivien Leigh. Legendaria sin igual,

ha dicho: *"Amé mi profesión... disfruté cada momento..."* ¡Bienvenida siga!

Obituario

Apenas días para alcanzar los 105 años falleció Luise Rainer el 30 de diciembre del 2014 en Londres. Se confió demasiado de su fuerza interior y no se protegió lo suficiente del crudo invierno.

40 Richard Burton, el hijo del minero

El 1 de marzo del 2013, día de San David, patrón de Gales, Richard Burton recibió una estrella póstuma en el Paseo de la Fama de Hollywood, colocada junto a la de su dos veces esposa Elizabeth Taylor. Coincidió con las celebraciones del 50 Aniversario de *Cleopatra* (Joseph L. Mankiewicz, 1963) en que ambos se unieron para la ficción y la realidad en lo que constituyó uno de los romances más turbulentos y publicitarios de la segunda mitad del Siglo XX.

El doceavo hijo de trece de un minero galés, legítimo escorpión nacido en noviembre 11 de 1925, ganó gracias a su profesor y custodio Philip Burton, del cual tomó el apellido, una beca para estudiar en la Universidad de Oxford. Pronto fue un reconocido actor teatral y versado intérprete de Shakespeare. Su debut americano en *My Cousin Rachel* (Henry Koster, 1952), junto a Olivia de Havilland, le valió una nominación secundaria al Oscar. Seguido por *The Desert Rats* (Robert Wise, 1953), su nombre quedó internacionalizado.

De ojos verdes penetrantes y un inconfundible cavernoso metal de voz que nunca perdió el acento inglés y que manejaba a la perfección hasta 19 diferentes niveles, Richard Burton se hizo imprescindible en las grandes superproducciones en CinemaScope de la 20th Century Fox, los estudios que lo lanzaron a la fama. A la memoria llegan *The Robe* (Henry Koster, 1953), *Prince of Players* (Philip Dunne, 1954), *The Rains of Ranchipur* (Jean Negulesco, 1955), *Sea Wife* (Bob McNaught, 1957), *The Longest Day* (Ken Anakin, Andrew Martin,

Bernhard Wicki, Gerd Oswald, 1962) y la mítica *Cleopatra* en sistema de 70 mm Todd-AO, parada obligatoria en su carrera.

Nominado siete veces al Oscar, seis como estelar, jamás ganó ni tampoco recibió ningún premio honorario. Cuando lo creyó seguro por *Who's Afraid of Virginia Woolf?* (Mike Nichols, 1966) tuvo que conformarse con la compañía del segundo de la Taylor. En 1977 se ilusionó llevárselo con *Equus* (Sidney Lumet), pero en la noche de las premiaciones volvió a quedarse con las manos vacías.

Para muchos críticos, lo que Burton tenía de genial en el escenario dejaba mucho que desear en la pantalla, más preocupado en cuidar lo que decía y cómo lo decía que los movimientos que pudieran embriagar de naturalidad al personaje interpretado. Para otros, esas declamaciones le quedaron estupendamente bien las diez veces que trabajó con la Taylor, sobre todo en *The Taming of the Shrew* (Franco Zeffirelli, 1967) y la verdaderamente camp *Boom!* (Joseph Losey, 1968).

Richard Burton murió en Suiza a los 58 años de un derrame cerebral. Un año antes se había divertido en Broadway junto a su ex Liz actuando en *Vidas privadas* de Noel Coward. La BBC de Londres recreó este momento en *Burton and Taylor* (2013) teniendo a Dominic West y a Helena Bonham Carter como equivalentes de la pareja.

Si alguien quiere tener una idea justa de la sensibilidad de Burton buscarlo en *Look Back in Anger* (Tony Richardson, 1958). Basada en la obra de teatro de John Osborne, este chico enojado rebelándose contra la familia y la sociedad es una de sus interpretaciones más honestas por lo que de su propia vida le aportó al personaje. Momento cumbre cuando Mrs. Tanner, casi a punto de morir, le pregunta a Porter, ¿Qué tú realmente quieres, Jimmy?, y él le responde, *Todo… nada, con*fundiéndose con el propio Burton, personalidades encontradas. Hombre de profunda vocación de actor dijo una vez: *Lo único que hay en la vida es el lenguaje. Ni el amor. Ni ninguna otra cosa.*

41 Liam Neeson, como el vino

En la década del cuarenta el hombre duro por excelencia de la pantalla se llamaba Humphrey Bogart. *To Have and Have Not* (Howard Hawks, 1944), *The Big Sleep* (Howard Hawks, 1945) y *Dark Passage* (Delmer Daves, 1947) siguen siendo ejemplos del tipo que no se detiene ante el peligro y la arremete contra quien sea. Sin embargo, la más efervescente de todas es *The Maltese Falcon* (John Huston, 1942) donde Mary Astor no se salva, jurándole todo el amor que dice sentir por él, de ir a la cárcel a cumplir su crimen. Y cuando salgas, le dice Bogart antes de entregarla a la policía, pueda que yo te estaré esperando. Porque él era Sam Spade, el famoso personaje de Dashiell Hammett incapaz de dejarse sobornar por la más tentadora de las arpías.

Esa imagen imborrable, atada fielmente al *film noir,* no podía desaparecer así porque si del cine. Muchos trataron de revivirla y muchos consiguieron por breve espacio suplantarla. Al azar quedan los nombres de Steve McQueen en *Bullit* (Peter Yates, 1966) y *The Getaway* (Sam Peckinpah, 1972), Burt Reynolds en *Navajo Joe* (Sergio Corbucci, 1966) y *Sharky's Machine* (Burt Reynolds, 1981) y el inigualable Clint Eastwood en *Dirty Harry* (Don Siegel, 1971), *Magnum Force* (Ted Post, 1973) y *Sudden Impact* (Clint Eastwood, 1983).

Hoy, en la segunda década del Siglo XXI, ese hombre duro se llama Liam Neeson. Nacido en Irlanda del Norte el 7 de junio de 1952, de familia católica en una sociedad eminentemente protestante, primero fue boxeador donde le partieron la nariz, pensó dedicarse a la profesión de maestro, pero su descomunal estatura de 6 pies con

4 pulgadas le empujó al cine. A los 29 años logra imponerse con crédito en *Excalibur* (John Boorman, 1981), una fantasía cargada de maravillosos efectos visuales para su época, taquillera, donde Camelot, el rey Arturo, Lancelot, Guenevere, los caballeros de la Mesa Redonda y el fabuloso mago Merlín volvieron a conquistar a grandes y chicos, pero no fue hasta 1987 con *Suspect* (Peter Yates) que toma un rumbo decisivo en su carrera, después de Cher y Dennis Quaid en los créditos. En *Suspect*, Liam Neeson es el centro de la trama, el vagabundo sordomudo acusado de asesinato que Cher defenderá a toda costa y está simplemente perfecto.

En 1988 se une a Clint Eastwood que retoma el papel de Harry el Sucio en el thriller *The Dead Pool* (Buddy Van Horn). Aunque la crítica no le puso mucho interés a este policíaco, aquí se incubaba el germen de su futura popularidad.

Con una filmografía de más de cien títulos, incluyendo apariciones en televisión y prestando su voz en animados, Liam Neeson ha incursionado por diversidad de temas y personajes. Recurrente en asuntos con trasfondos irlandeses, se le puede apreciar en *Lamb* (Colin Gregg, 1985*)*, *A Prayer for the Dying* (Mike Hodge, 1987), *The Good Mother* (Leonard Nemoy, 1988) y en especial en *Michael Collins* (Neil Jordan, 1996) que le valió la Copa Volpi del Festival de Venecia. Él fue el legendario héroe escocés Rob Roy en la película del mismo título dirigida por Michael Caton-Jones en 1995, junto a Jessica Lange en una combinación altamente seductora y carnal. Él de nuevo dio vida a Jean Valjean en *Les Miserables* (Billie August, 1998). Él fue el controversial Alfred Kinsey en *Kinsey* (Bill Condon, 2004) que con su publicación en 1948 de *El comportamiento sexual en el hombre* abrió las puertas a un tema hasta el momento considerado tabú. Él llegó a ser un símbolo sexual a raíz de filmar *Chloe* (Atom Egoyan, 2009) junto a Julianne Moore y Amanda Seyfried, de fuertes escenas de desnudos y diálogos gráficamente desmesurados. Pero él más que nada alcanzó un reconocimiento internacional sin precedentes cuando guiado de la mano de Steven Spielberg interpretó a Oskar Schindler en *Schindler's List* (1993), el hombre que salvó alrededor de 1,100 judíos de morir en el campo de concentración de Auschwitz,

utilizándolos como fuerza de trabajo en su fábrica y que le valió una nominación al Oscar. Según Leonard Maltin, el film más intenso y personal del afamado director.

Lo que Liam Neeson no hizo en sus inicios lo desempacó en la vejez: el estilo de Bogart a su manera. ¿Y cómo surgió eso?

Todo comenzó con un oeste, *Seraphim Falls* (David Von Ancken, 2006) donde terminada la Guerra Civil un coronel Confederado se empeña en dar cacería a un soldado de la Unión por el cual tiene un rencor al pasado, dos irlandeses con espuelas y pistolas porque el contrario es Pierre Brosnan.

En el 2008 llega su halcón maltés, *Taken* (Pierre Morel), el agente retirado de la CIA que tiene que viajar rápidamente a París porque la mafia albanesa ha secuestrado a su hija que será vendida al mejor postor. El público respondió masivamente. No hay concesiones en la acción, este hombre es un…

En el 2011 se luce en *Unknown* (Jaume Collet-Serra) como el científico que al despertar de un coma en Berlín descubre que su identidad ha sido robada y ni la propia esposa lo reconoce. Tenía entonces 58 años con una vitalidad de 15. Ese mismo año vuelve a golpear con *The Grey* (Joe Carnahan): después que un avión se desploma en Alaska, seis trabajadores del petróleo tendrán que luchar por sobrevivir contra la agresiva naturaleza y un enemigo feroz que no perdona, una manada de lobos grises insaciable.

En el 2012, a petición popular, vuelve el exagente de la CIA, Bryan Mills, en *Taken 2* (Olivier Megaton) a luchar contra la mafia albanesa, ahora en Estambul, cuyo líder no le perdona el haber matado a su hijo en la anterior odisea y voy a acabar contigo y tu familia, como si Liam Neeson se lo fuera a permitir y mucho menos entrar en entendimientos.

El 2014 lo impulsa por partida doble. Primero con *Non-Stop* (Jaume Collet-Serra), en medio de un vuelo trasatlántico, él, que es parte

de la seguridad encubierta de la tripulación ha sido desmoralizado por los terroristas, seguida por *A Walk Among the Tombstones* (Scott Frank) donde un investigador privado miembro de Alcohólicos Anónimos es solicitado por un traficante de drogas para encontrar a quienes secuestraron a su mujer y se la devolvieron cortada en pedazos.

Y para cerrar el 2014, caída de la mata, *Taken 3* o *Tak3n* bajo la dirección de Olivier Megaton donde Bryan Mills con 63 años regresa, acusado del asesinato de su exesposa. Otra vez Famke Janseen y Maggie Grace de nuevo como madre e hija en esta tercera parte vencida por el cansancio de la trama. Liam Neeson, desconsolado, temió que el personaje de Bryan Mills llegara a su fin por culpa de los guionistas.

Apéndice

En 1993, Liam Neeson hizo su debut en Broadway con la obra de Eugene O'Neill, *Anna Christie*, la misma que al ser llevada en 1930 al cine puso de moda la frase ¡Garbo habla! Lo acompañaba en la puesta la actriz Natasha Richardson, hija de Vanessa Redgrave y Tony Richardson. En 1994 se casaron y trabajaron junto a Jodie Foster en la celebrada *Nell* (Michael Apted, 1995), la chica criada en los bosques fuera de la civilización. En el 2009, el mundo artístico enmudeció con el fallecimiento de Natasha Richardson después de un accidente sin importancia en una estación de esquí cerca de Montreal en Canadá. Después de varios días en coma, Liam Neeson tomó la decisión más dura de su vida, autorizar que la desconectaran, cumpliendo un pacto entre ambos de aquellos días felices, si por casualidad, vida mía, llegara a pasar algo, a mí o a ti…

Nota

En el 2016, Liam Neeson se puso a la disposición de Martin Scorsese para apoyar a Andrew Garfield y Adam Driver en la canción de gesta jesuita con un Japón del Siglo XVII como escenario, *Silence*. No ocurrió nada. Por temor a ir en contra de un director como Scorsese, muchos optaron tomarse su tiempo para procesarla y en eso siguen.

42 De Corea del Sur llega Kim Ki-duk

En 1951, el mundo cinematográfico se sorprende cuando en el Festival de Venecia la película japonesa *Rashomon* se lleva el León de Oro. Al siguiente año, en la Vigésima Cuarta Entrega del Oscar vuelve *Rashomon* a ser noticia cuando recibe el Premio Honorario de la Academia equivalente al Oscar de Mejor Película Extranjera que se introduciría oficialmente en 1956, siendo *La strada* de Federico Fellini las primeras en recibirlo bajo este nombre.

Rashomon, inspirada en dos cuentos del escritor Ryūnosuke Akutagawa, le abrió al público occidental dos nombres que son parte irrefutables de la historia del celuloide: su director Akira Kurosawa y su actor Toshiro Mifune. Así por muchos años Japón tuvo el dominio del cine oriental y además de Kurosawa se conocieron directores de la talla de Yasujiro Ozu (*Tokyo Story,* 1953), Kenji Mizoguchi (*Ugetsu Monogatari,* 1953), Kon Ichikawa (*El arpa de Birmania*, 1956), Maseki Kobayashi (*Harakiri,* 1962) e Ishiro Honda (*Godzilla,* 1954) entre tantos destacados sin mencionar a los actores.

A mediados de los ochenta el panorama cinematográfico oriental se desplaza a China, principalmente las producciones realizadas en Hong Kong y de la isla de Taiwan. Zhang Yimou es uno de los primeros directores en barrer prejuicios con *Ju Dou* (1989) y *La linterna roja* (1991). *Farewell, My Concubine* (1993) de Chen Kaige alcanza la Palma de Oro del Festival de Cannes de ese año. John Woo con sus películas de acción es seducido por Hollywood donde dirige entre otras *Face/Off* (1997) y *Mission: Impossible II* (2000), nunca a

la altura de las realizadas en su territorio. Wong Kar-Wai se impone con *Happy Together* (1997) ambientada parte en la Argentina y *In the Mood for Love* (2000). Y el taiwanés Ang Lee alcanza el Oscar de Mejor Película Extranjera en el 2000 con *Crouching Tiger, Hidden Dragon*.

Hoy, la mirada se desplaza hacia Cores del Sur con un cine verdaderamente particular, ingenioso y seductor, cuyas producciones, la mayoría, son compradas en Estados Unidos para refilmarlas, muy por debajo de las originales donde un intrínseco problema cultural las hace difícil de imitar. *My Sassy Girl* (Yann Samuell, 2008) y *Oldboy* (Spike Lee, 2013) son ejemplos imperfectos de obras perfectas: *My Sassy Girl* (Kwak Jae-Yong, 2001) y *Oldboy* (Park Chan-wook, 2003).

Quien desee acercarse por primera vez a este cine y pregunte por dónde empezar, la respuesta es una sola: por la obra del director Kim Ki-duk. ¿Cuál de ellas? Sin pensarlo dos veces: *Primavera, verano, otoño, invierno y otra vez primavera* (2003) su novena película de veintitrés realizadas hasta el momento. Una película para todos los públicos y de la cual una de sus más poéticas sinopsis reproducimos aquí:

"Nadie es inmune al poder de las estaciones y su ciclo anual de nacimiento, crecimiento y decadencia. Ni siquiera los dos monjes que comparten una ermita flotante en un lago rodeado de montañas. A medida que las estaciones se van sucediendo cada aspecto de sus vidas se ve imbuido de una intensidad que los lleva a ambos a una espiritualidad mayor… y a la tragedia. Porque tampoco ellos son capaces de escapar a la fuerza de la vida, a los anhelos, los caprichos, los sufrimientos y las pasiones que se apoderan de cada uno de nosotros. Bajo la mirada vigilante del Monje Anciano, un Monje Joven experimenta la pérdida de la inocencia cuando lo que parece un juego se torna cruel al despertar del amor. Una mujer entra en su mundo cerrado, la fuerza asesina de loa celos y las obsesiones se manifiestan, luego el precio de la redención y la iluminación de la experiencia. Mientras las estaciones se vayan sucediendo hasta el fin

de los tiempos, la ermita seguirá siendo un refugio para el espíritu, flotando entre el hoy y la eternidad".

La película fue ganadora de los siguientes premios en el 2003: Premio del Público del Festival de San Sebastián, Premio Don Quijote del Festival de Locarno, Premio CICAE del Festival de Locarno y Mejor Película del Festival de Bangkok.

Quizás *Samaritan Girl* (2004) y *The Bow* (2005) sean las películas más idóneas para seguir adentrándonos en el mundo de Kim Ki-duk donde en ambas lo que comienza como una cosa, hacia la mitad del film toma unos giros inesperados para los cuales el espectador no estaba preparado, característica innata de este director: sorprender, reflexionar.

Al azar, consciente de los toques de violencia implícitos, se recomienda su debut con *Crocodile* (1996) siguiendo *Birdcage Inn* (1998), *The Isle* (2000), *Bad Guy* (2001), *Address Unknown* (2001), *3-Iron* (2004), *Time* (2006) hasta *Pietá* (2012) que fue la primera película de Corea del Sur en coronarse con el León de Oro del Festival Internacional de Cine de Venecia de ese año. *Moebius*, filmada en el 2013, mantiene las reservas por su escabroso tema donde un ama de casa en crisis con su marido opta por castrar al hijo y esto es solo el comienzo de una historia que el propio Kim Ki-duk ha llamado un viaje a la sexualidad. Prohibida inicialmente en su país, sus fans han quedado perturbados con el nuevo giro experimental del director, avivándose las conjeturas y las discrepancias.

Kim Ki-duk nació el 20 de diciembre de 1960, en la provincia de Gangwon. Conocido por su "cine de autor", término bautizado por Samuel Fuller y extendido a directores como el sueco Igmar Bergman, el francés Eric Rohmer, el italiano Michelangelo Antonioni, el brasileño Glauber Rocha, el ruso Andrei Tarkovsky, el inglés Terence Davies y el centenario portugués Manoel de Olivera, Kim Ki-duk traspasó las barreras nacionales y se ha impuesto internacionalmente para quedarse.

A grandes rasgos esta ha sido su trayectoria:

-A los nueve años su familia se traslada a Seul. Allí matricula en una escuela agrícola.

-A los 17 años abandona los estudios y trabaja en una factoría.

-Entre los 20 y los 25 sirve en la marina. Más tarde permanece dos años de su vida en una iglesia con la aspiración de hacerse predicador.

-En 1990 reúne todo el dinero que puede y se compra un boleto para París.

-Durante dos años se dedica a pintar y a vender sus obras en la calle. Confiesa que fue en París donde va al cine por primera vez y queda impresionado con *The Silence of the Lambs* (Jonathan Demme, 1991) y *Les amants du Pont-Neuf/The Lovers on the Bridge* (Leo Carax, 1991).

-En 1993 regresa a Corea del Sur y su interés principal es escribir guiones de cine. Ese año gana el premio principal del Instituto Educacional de Guionista con la obra *Un pintor y un condenado a muerte*.

-En 1996 dirige su primer film *Crocodile*, recibido con entusiasmo por la crítica.

Para conocer a Kim Ki-duk desde el punto de vista de Kim Ki-duk solo hay que ver su documental *Arirang* (2011). Y para conocer qué cosa es Arirang lo dejamos con la siguiente explicación:

"Arirang es en sí un tipo de canción tradicional y patriótica coreana. Dependiendo de la región del país, la Arirang toma diversas formas y versiones, pero en todas mantiene su aire nostálgico, melancólico y de exaltación del sentirse coreano. Arirang es un canto especialmente significativo para los coreanos en el extranjero y en

cierto modo puede considerarse un "lazo de unión" entre todos los coreanos del mundo. Además, en el imaginario coreano Arirang es una vieja leyenda que exalta sentimientos como el amor, la rebeldía y la justicia. En el festival anual, la música tradicional y la leyenda del Arirang son elementos fundamentales".

Nota:

-No confundir ni relacionar a este Kim Ki-duk que se inicia a partir de los noventas con el otro famoso director Kim Ki-duk de las décadas de los sesenta y setenta cuya película *Yongary Monster From the Deep* (1967) fue altamente popular en Estados Unidos originando secuelas.

-No confundir el documental *Arirang* de Kim Ki-duk con el film *Arirang* (Lee Doo-yong, 2003), un *remake* del original silente de 1926.

-No desestimar por ningún momento este cine coreano que está haciendo olas en el mundo entero.

43 Una mirada al cine español del ayer

El cine español a través de los años nos ha entregado maravillosos momentos. Un cine que por mucho tiempo estuvo avalado por los cantantes y bailarines de moda. A la memoria nos viene *Carmen, la de Triana* (1938) con Imperio Argentina, *Suspiros de España* (1939) con Estrellita Castro, *La Dolores* (1940) con Concha Piquer, *La Lola se va a los puertos* (1947) con Juanita Reina, *La niña de la venta* (1951) con Lola Flores, *María Morena* (1951) con Paquita Rico, *Violetas imperiales* (1952) con Carmen Sevilla y Luis Mariano, *El pescador de coplas* (1954) con Antonio Molina y Marujita Díaz y *Niebla y sol* (1951) con el bailaor flamenco Antonio.

Durante los cuarenta cabe destacarse el nivel profesional y artístico de la obra de Edgar Neville, casi olvidado, en especial *La torre de los siete jorobados* (1944), *Nada* (1947) sobre la novela de Carmen Laforet, sin desestimar *El último caballo* (1950) y *Duende y misterio del flamenco* (1952). Pero fue Juan de Orduña en 1948, quien logra un éxito internacional sin precedentes con *Locura de amor*, un hecho pseudohistórico sobre la vida del rey Felipe el hermoso y Juana la loca con un final considerado antológico dentro de las reglas del melodrama, silencio, el rey duerme, que catapultó a la fama a sus cuatro protagonistas estelares: Aurora Bautista, Fernando Rey, Sara Montiel y Jorge Mistral.

La década del cincuenta arranca con una obra maestra, *Surcos* (1951) de José Antonio Nieves Conde, predecesora sin discusión de la italiana *Rocco y sus hermanos* (Luchino Visconti, 1960). El *film*

noir a la española se viste de gala por estos años llamados de evasión de la realidad o la realidad de forma tergiversada sobresaliendo *El clavo* (Rafael Gil, 1944) con Amparo Rivelles, *Una mujer cualquiera* (1948) y *La corona negra* (Luis Saslavsky, 1951) ambas con María Félix, *Apartado de correos 1001* (Julio Salvador, 1950) uno de los más representativos ejemplos, *Los ojos dejan huellas* (José Luis Sáenz de Heredia, 1952) con los italianos Raf Vallone y Elena Varzi, *Los peces rojos* (Nieves Conde, 1955) con Arturo de Córdova y Emma Penella y *El expreso de Andalucía* (Francisco Rovira Beleta, 1956) con Jorge Mistral, pero son los dos B: Luis García Berlanga con *Bienvenido Mr. Marshall* (1953), *Calabuch* (1956), *Los jueves, milagros* (1957) y Juan Antonio Bardem con *Esa pareja Feliz* (1953), *Cómicos* (1954), *Muerte de un ciclista* (1957), *Calle mayor* (1956), *La venganza* (1958) los que logran dominar la escena con humor negro el primero y espíritu irónico y disidencia el segundo, donde se confronta a la sociedad española bajo el austero franquismo. Luis Buñuel añadiría la tercera B con su regreso y la controversial *Viridiana* (1961). Solo parte de dos películas más realizaría Buñuel en España: *Tristana* (1970) y *Ese oscuro objeto del deseo* (1977).

Diametralmente opuesto es el caso de Sarita Montiel con *El último cuplé* (1957) y *La violetera* (1958) donde la actriz revive un género que parecía irresucitable: el cuplé. No se sabe cuántas veces repitió el mismo personaje cambiando solamente el repertorio musical, hasta cantó tangos, con un público dentro y fuera de España que la siguió siempre, ven y ven y ven… chiquito vente conmigo, porque fumar es un placer y la Sara fue un fenómeno cultural sin precedentes.

Con los sesenta surgen los seriales de niños cantores, Joselito, Marisol, Ana Belén, Rocío Dúrcal que llenan la pantalla de simplismo y banalidad mientras que paralelamente surge el cine de autor donde el nombre de los directores es lo que prima: Francisco Regueiro (*El buen amor*, 1963), Miguel Picazo (*La tía Tula*, 1964), Jaime Camino (*Los felices 60*, 1964), Fernando Fernán Gómez (*El extraño viaje*, 1964), Manuel Summers (*La niña de luto*, 1964), Vicente Aranda (*Brillante Porvenir*, 1964), Basilio Martín Patiño (*Nueve

cartas a Berta, 1966), Antonio Eceiza (Último encuentro, 1967), Mario Camus (*Con el viento solano*, 1969) y el italiano Marco Ferrari (*El cochecito*, 1960).

Un caso aparte es el de Carlos Saura con un cine muy particular a la vez que nostálgico e incisivo, muy lleno de simbolismos cuestionando la realidad social que vivía el país. Se destacan *La caza* (1966), *Peppermint frappe* (1965), *El jardín de las delicias* (1970), *Ana y los lobos* (1973) y *Mamá cumple 100 años* (1979). Luego se desvía a lo musical y realiza una valiosa trilogía del flamenco con Antonio Gades de intérprete: *Bodas de sangre* (1981), *Carmen* (1983) y *El amor brujo* (1986).

Con La Movida de los 1980 surge Pedro Almodóvar, el director más internacionalizado que ha tenido España, con un cine irreverente, pícaro, inusitado, donde las canciones de fondo jugaron un rol importante, como el *Teatro* interpretado por la Lupe en *Mujeres al borde de un ataque de nervios* (1988) con el cual cierra el film y donde descolló una desconocida cuyo nombre es Carmen Maura. *La ley del deseo* (1987) y *Matador* (1986), además de sonrojar a medio público, nos descubrió a Antonio Banderas. En el 2004, en pleno dominio de su madurez como director, Almodóvar filma *La mala educación* donde suelta sus demonios sobre la sociedad de los sesenta (su adolescencia), los desaciertos de la religión, la pedofilia, la homosexualidad y la veneración, como buen español, por la Montiel. Gael García Bernal, el intérprete, realiza una imitación fuera de serie de Sara mientras la dobla en el número *Quizás, quizás, quizás* del cubano Osvaldo Farrés.

Como parte de la historia cinematográfica cabe señalar que cuatro españoles fuera de su país ganaron el Oscar: Gil Parrondo por Mejor dirección de arte en *Patton* (1970) y *Nicholas and Alexandra* (1971), Néstor Almendros por Cinematografía en *Days of Heaven* (1978) y Javier Bardem en 2007 y Penélope Cruz en 2008 por Actuaciones secundarias en *No Country for Old Men* (2007) y *Vicky Cristina Barcelona* (2008) respectivamente. En su haber, España tiene cuatro Oscar a Mejor película extranjera: *Volver a empezar* (José

Luis Garci, 1982), *Belle Époque* (Fernando Trueba, 1993), *Todo sobre mi madre* (Pedro Almodóvar. 1999) y *Mar adentro* (Alejandro Amenábar, 2004).

Si alguien pudiera preguntarle a Guillermo Cabrera Infante cuál película resumiría a este cine, su respuesta, sacada de lo ignoto e impredecible, sería *Vida en sombra* (1948), un hermoso homenaje a Georges Méliès y a la *Rebecca* (1940) de Alfred Hitchcock, la única obra de Lorenzo Llobet Gracia.

44 La belleza irracional de Silvana Mangano

Cuando Giuseppe De Santis, crítico de cine durante los años de la guerra, se escribe su propio guión, filma *Riso amaro/ Arroz amargo* (1948) y comienza a divulgarla por el mundo, la respuesta unánime fue, qué Rossellini con su *Roma, ciudad abierta* (1945), qué Vittorio De Sica con sus *Ladrones de bicicletas* (1948), qué neorrealismo ni ocho cuarto, queremos a esa mujer, a la Silvana Mangano, qué viva el neoerotismo.

Silvana Mangano deja con la boca abierta a todos los espectadores, incluyendo a los niños, la censura era muy elástica entonces, al irrumpir con medias negras hasta los muslos en medio del charquero de un arrozal o desandando en refajo levanta los brazos y muestra las axilas sin afeitar. A instancias de un público que comenzaba a pedir a gritos su presencia aparece en dos cosas menores *Il lupo della Sila/ La loba* (Dullio Caletti, 1949) y *Il brigante Musolino/Mara, la salvaje* (Mario Camerani, 1950) con Amedeo Nazzari ambas. Y lo de menores porque quería demostrar que podía actuar bastante cubierta de ropas, eso sí, el rostro seguía imponente.

Le sigue *Anna* (1951) de Alberto Lattuada. Cuando Silvana baila *El negro zumbón,* se desploma el mundo en una de los momentos más sensuales que el cine ha logrado plasmar. Ella, la monja de manos cruzadas, qué hago Dios mío, él me ha reconocido, abre los ojos y se va apagando la escena con música de tambores para traerle el pasado que la hizo perder a Raf Vallone, el hombre que estuvo a punto de casarse con ella, y vestir los hábitos. En 1982, Manuel

Gutiérrez Aragón filmará *Demonios en el jardín* ambientada en la España franquista de comienzos de los cincuenta y el chico que entra furtivamente a un cine quedará sexualmente afectado por esta misma escena que se recrea en la pantalla, un homenaje abierto a la Mangano que traspasó barreras internacionales.

Continúa con *Mambo* (1954) del director americano Robert Rossen, el mismo de *Body and Soul* (1947) y bajo la producción conjunta de Dino Di Laurentiis, su esposo, y Carlo Ponti, que luego desposaría hasta el resto de sus días a Sophia Loren. *Mambo* es el despegue de Silvana como una actriz sin fronteras de belleza refinada. Trabaja con Shelley Winters, Michael Rennie, Vittorio Gassman en medio del divorcio con Shelley y un cameo sin crédito para la cubana Xiomara Alfaro en uno de los momentos musicales (son varios para disfrutar) coreografiados por Katherine Dunham. Lo mejor que se puede decir para este subvalorado film lo dijo Nanni Moretti cuando se dirigió a sí mismo, por costumbre, en *Caro diario* (1994). Un amigo le pregunta qué hacía en una tienda frente a un televisor y responde que viendo una extraña escena de *Mambo* que lo había afectado extrañamente. Y no fue el único que quedó marcado para siempre.

Silvana Mangano nació el 21 de abril de 1930, de madre inglesa y padre siciliano, profesión ferroviario. Entrenada en la danza y el modelaje antes de que alcanzara el título de Miss Roma en 1946. Por casi cuatro décadas permaneció en el cine y dentro del resto de sus películas memorables cuentan *Ulises* (Mario Camerini, 1954) junto a Kirk Douglas y Anthony Quinn en el doble papel de la hechicera Circe y la fiel Penélope en una versión encomiable de *La odisea*, *El oro de Nápoles* (Vittorio De Sica, 1954) en el complejo segmento de Teresa, la prostituta; *This Angry Age* (René Clément, 1957) sobre una novela de Marguerite Duras e inolvidable bailando un rock con Anthony Perkins, *La gran guerra* (Mario Monicelli, 1959) que conquista el León de Oro del Festival de Cine de Venecia de 1959 y nominada al Oscar como película extranjera de ese año, *5 Branded Women (*Martin Ritt, 1960) donde su foto con la cabeza a rape fue portada de *Life*, *Edipo rey* (Pier Paolo Pasolini, 1967) como la Yocasta, *Teorema* (Pier Paolo Pasolini, 1968) o la amas o la detestas

dijo la crítica refiriéndose al film, no a Silvana; *Muerte en Venecia* (Luchino Visconti, 1971) como la madre de Tadzio, la causa del infarto de Dirk Bogarde, por amor a su director le trabajó sin salario; *Retrato de familia* (1974) una crítica a la *jet set* italiana al estilo de su director Luchino Visconti, *Dune* (David Lynch, 1984) un proyecto en grande de ciencia ficción medianamente recibido bajo la producción de su esposo y de su hija Raffaella y por complacer a Marcello Mastroianni, novio de su juventud, que se lo rogó, cierra con *Ojos negros* (Nikita Mihailkov, 1987) adaptación de *La dama del perrito* de Anton Chejov.

En 1981, muere en Alaska en un accidente aéreo su hijo Federico. Silvana no se repuso nunca de esa pérdida. En 1983 decide separarse de Dino de Laurentiis y se establece entre Madrid y Paris entreteniéndose con la confección de tapices. En 1989 fallece a consecuencia de un cáncer del pulmón. Todavía en vida suya le pidieron a Jeanne Moreau que diera un ejemplo de representación de la belleza, a lo cual respondió sin titubear: Silvana Mangano.

Anexo

Los cubanos se sintieron tan atraídos por Silvana Mangano que el 29 de noviembre de 1953 arribó a La Habana para participar en una Semana de Cine Italiano que se celebraría en el cine Payret. Exquisita en extremos, con el pelo lacio que le caía a medio rostro cada vez que encendía un cigarro y vestida de negro, impulsó la moda en la isla de exhibir en los cines un estreno italiano y por extensión francés cada semana. El gran Beny Moré no dejaría pasar la ocasión y le dedicaría un pegajozo número: *Silvana viene a La Habana bailando el ritmo baiao... Silvana viene acabando... Silvana viene gozando...*

45 *Santa, Drácula* en español y Lupita Tovar, de oro puro

En 1931, el cine mexicano realizó la primera película con sonido directo incorporado, *Santa,* bajo la dirección de Antonio Moreno y el cubano Ramón Peón de asistente. Antonio Moreno, considerado en Hollywood como un fuerte rival de Rodolfo Valentino y de basta carrera como actor, llegó a compartir pantalla con las grandes del cine mudo, Dorothy y Lillian Gish, Mary Pickford, Gloria Swanson, Pola Negri, Constance y Norma Talmadge y hasta la divina Greta Garbo en *The Temptress* (Fred Niblo, Mauritz Stiller, 1926).

Santa está inspirada en la novela de Federico Gamboa. La protagonista es una humilde campesina que perjudicada por un arrogante soldado se ve despreciada por el vecindario y hasta la propia familia. Recogida en un burdel de la ciudad de México, allí se realiza como una cínica y amarga prostituta que después de varias altas y bajas en su nuevo oficio de mujer fatal encontrará irremediablemente la muerte en un quirófano, el frío bisturí en un corte espeluznante sobre el vientre. La película cierra con el ciego Hipólito en su tumba que clama en voz alta, *Santa, Santa María Madre de Dios ruega por nosotros los pecadores...* que la amaba en silencio y ya no le tocará el piano ni le cantará la melodía de Agustín Lara que se hizo famosa entre las mujeres de la vida de aquella época, en cuyos lares el compositor había hecho nido mucho antes de que María Félix lo hechizara. Porque así decía la letra: *En la eterna noche, de mi desconsuelo, tú has sido la estrella que alumbró mi cielo... Santa, Santa mía, mujer que brilla en mí existencia... sé mi guía...*

Los papeles estelares de la película cayeron en el cubano Juan José Martínez Casado como el torero Jarameño que trata de ofrecerle mejor vida a Santa, pero esta lo traiciona; Mimí Derba como la matrona que le abre las puertas del prostíbulo y Carlos Orellana, de alto calibre como el ciego Hipólito. La Santa fue asignada a una joven de apenas 20 años que descubierta a los 17 por Robert Flaherty se encontraba haciendo pininos en el cine de Hollywood: Lupita Tovar. Años después, la Tovar relataría que aceptó el papel creyendo que por el título se refería a una religiosa y los milagros (de la carne, se enteró más tarde) que a su alrededor se originaban.

Actualmente *Santa* ocupa el lugar 67 en la lista de las 100 mejores películas mexicanas. Una nueva revisión juiciosa de seguro la colocaría entre las 25 primeras porque además de calidad artística, en ningún momento resulta una película afectada y mucho menos *démodé*. *Santa* da inicio en el cine mexicano al género de películas conocido como de ficheras, aventureras, mujeres de mal vivir rodeadas de chulos y proxenetas por doquier, equivalente, con una distancia bien definida, de lo que en Estados Unidos se conoce por *film noir* y que luego, para darle un sello único de autenticidad le añadieron música y bailes donde las cubanas María Antonieta Pons, Ninón Sevilla, Rosa Carmina y Amalia Aguilar, junto a la mexicana Meche Barba lo colmaron de inverosimilitud inimaginable: ver para creer, chapoteando el lodo humano a mansalva.

En el mismo año 1931 antes de *Santa*, el director George Melford y el productor Paul Kohner en los estudios de la Universal Pictures utilizaban bajo las sombras de la noche los mismos decorados que Tod Browning había mandado a confeccionar para el *Dracula* que durante el día estaba dirigiendo con Bela Lugosi. Esta segunda y clandestina versión se estaba filmando totalmente en español con Carlos Villarías como el príncipe de la oscuridad sediento de sangre y a Lupita Tovar en el rol asignado en inglés a Helen Chandler, sobrepasándola con vestuario cargado de erotismo. Una versión que por muchos años se dio por perdida y que durante la década de los setenta se encontró una copia en Cuba. De cómo fue recuperada y sacada de Cuba es toda una odisea de amor, espionaje, soborno, falsas

promesas de un silencio absoluto, pacto de sangre, el mismo borde del abismo, trama digna de una novela de horror y misterio, pero al fin está remasterizada y puede volverse a disfrutar. El séquito de admiradores no cesa de elogiar su acabado. Y si la versión original tiene momentos audaces como las palabras de Drácula de fuerte contenido pedófilo, *dejar los niños venir a mí*, no es menos alarmante la Eva Seward de la Tovar, que para no quedarse atrás dice después de su inconsciente encuentro con el vampiro, *la mañana siguiente me sentí muy débil, como si hubiera acabado de perder la virginidad.*

Un año más tarde en París, Lupita Tovar tuvo un encuentro de primera clase con su productor austro-húngaro Paul Kohner, magnate ejecutivo de la Universal Pictures. Cupido no lo pensó dos veces y lanzó la flecha que los unió en matrimonio hasta 1988 en que falleció Paul. De esa unión nacieron Susan y Pancho Kohner. Susan Kohner, de corta carrera cinematográfica-apenas unos 9 años- dejó una actuación memorable en *Imitation of Life* (Douglas Sirk, 1959). Su Sarah Jane es impresionante y trágica, *si me ves por la calle*, le dice a Juanita Moore, la madre negra, *por favor, no me saludes, hazte la que no me conoces*, por la cual recibió una nominación secundaria al Oscar, igual que la Moore, y la Academia decidió que para obviar problemas raciales y comentarios adversos lo mejor era pasarle por encima a las dos, como ya había sucedido con Ethel Barrymore y Ethel Waters cuando *Pinky* (Elia Kazan, 1949). Por su parte, Pancho Kohner, en la línea de productor como su padre, trató de incursionar en la dirección dos películas que fueron mal recibidas, lo cual lo hizo desistir de este camino. Con los años, Pancho escribió una biografía vehemente sobre su madre, cargada de información y de fotos: *Lupita Tovar, la novia de México*.

Si Lupita Tovar y Paul Kohner pensaron por un momento quedarse en Europa después del casamiento, el acelerado auge del nazismo los hizo desistir. En Hollywood, junto a Edgar G. Ulmer, a Billy Wilder y su hermano entre otros crearon un comité de ayuda a todos los artistas que venían huyendo de la vorágine nazi. Es conocido el hecho cómo muchos de esos artistas participaron en pequeños papeles en *Casablanca* (Michael Curtiz, 1942). En 1945, Lupita Tovar reali-

za su última aparición en la pantalla. Acepta un papel menor junto a Warner Baxter en *The Crime Doctor's Courage* (George Sherman), pero eso no impidió que dentro del hogar se siguiera respirando cine. Una profesión que no solo le trasmitieron a los hijos sino que llegó hasta los nietos Chris y Paul Weitz, hijos de Susan.

Chris y Paul Wietz, juntos, dirigieron una película irreverente, irrespetuosa, que a la semana de estreno ya estaba considerada de culto y nadie podía dejar de ver: *American Pie* (1999). La inyección de vitalidad que los nuevos tiempos le insuflaron a la comedia de astracanadas. Entre los grandes aciertos de Chris Wietz, solo, está *A Better Life* (2011), que le proporcionó una nominación al Oscar en la categoría de principal a Demian Bichir. Paul Weitz, por su cuenta, además de producir y escribir guiones, se anotó un éxito con *Little Fockers* (2010), donde el reparto lo decía todo: desde Robert De Niro, pasando por Dustin Hoffman, hasta Barbra Streisand.

Lupita Tovar nació en Oaxaca, México de padre mexicano y madre irlandesa en 1910. El 27 de julio de este mes arriba a los 104 años, una veneración y un aplauso. El mejor homenaje que se le puede hacer, para aquellos que aún no la conocen, es ver por You Tube la versión completa de *Santa* o fragmentos del *Drácula* en español. Por el amor al cine, por la familia que generó, Lupita se lo merece.

Obituario

El 12 de noviembre del 2016 falleció Lupita Tovar en Los Angeles. El corazón se le fue de las manos mientras recordaba como una nube de verano sus días de gloria.

46 Tomás Milián, un actor cubano de altura

En la segunda mitad de los cincuenta llega de vacaciones a Cuba un cubanito radicado en Nueva York cuyo nombre original era Tomás Quintín Rodríguez Varona y Milián Salinas de la Fe y Alvarez de la Campa. No hubiera pasado nada si Gaspar Arias, un renombrado productor de CMQ al cual la historia de la televisión de la isla le debe unas cuantas páginas y amigo de la familia de Milián, oriunda de Güines, no se hubiera percatado de inmediato que estaba frente a un talento en ciernes, que tomaba clases en el Actors Studio de Nueva York de donde salieron Marlon Brando, Montgomery Clift, Paul Newman y sobre todo su ídolo James Dean y esa oportunidad de que el pueblo cubano lo disfrutara a través de la pantalla chica, Gaspar no la dejaría escapar.

Tomás Milián hizo dos presentaciones televisivas a través del programa *Esta es tu vida* dirigido por Roberto Garriga y de coestrella una actriz de extremo gusto y oficio, Lilia Lazo. Dentro de la media hora que duraba el espacio, Milián dio riendas sueltas a lo que el público pedía con ansias, una mezcla de todos esos actores que fueron formados por Lee Strasberg y Elia Kazan bajo el método de Stanislavski, gritos, complejos, enajenaciones familiares, juventud rebelde, pulloveres rotos, pantalones mecánicos descoloridos y a nadie defraudó.

En el mundo de la actuación, el destino o las hades muchas veces vuelcan las cosas a sus caprichos. En 1958, Milián es invitado por Jean Cocteau a participar en el festival de teatro de Spoleto en Italia para que le interpretara la obra *El poeta y la musa* dirigida por

Franco Zeffirelli. Y llama poderosamente la atención de un joven director, Mauro Bolognini, que le ofrece de inmediato participar en un ambicioso proyecto basado en un libreto de otro iniciado, Pier Paolo Pasolini, con un reparto increíble donde se lucirían Elsa Martinelli, Rosanna Schiaffino, Laurent Terzieff, Jean-Claude Brialy, Antonella Lualdi, Anna Maria Ferrero, Mylène Demongeot, y Franco Interlenghi. Su título, que dio que hablar a comienzo de los sesenta, *La notte brava/La noche brava* (1959). De inmediato participa junto a Marcello Mastroianni y Claudia Cardinale en *Il bell'Antonio/El bello Antonio (*1960) otra vez bajo la tutela de Bolognini. Y lo que le sigue, es una lista de éxitos sin precedentes donde vale la pena recordar para volver a repetir: *I delfini* (Francesco Maselli, 1960) junto a Claudia Cardinale de nuevo, *L'imprevisto* (Alberto Lattuada, 1961) al lado de Anouk Aimée, *Un giorno da leoni/Un día de león* (Nanni Loy, 1961) con Renato Salvatori y Carla Gravina, *Giorno per giorno disperatamente* (Alfredo Giannetti, 1961) compartiendo con Nino Castelnuovo y Madeleine Robinson, *Boccacio '70* (1962) bajo la dirección de Luchino Visconti, *Mare matto/Mar loco* (Renato Castellani, 1963) entre Gina Lollobrigida y Jean-Paul Belmondo y punto.

En 1966, Tomás Milián decide darle un giro de 180 grados a su carrera, plagada según él de personajes intelectuales que lo tenían viciado. Acepta filmar el *spaghetti western El precio de un hombre/ The Bounty Killer* (Eugenio Martín) una producción italo-española que recibió elogios de la crítica como un trabajo artístico de verdadero interés.

Sin pensarlo dos veces, junto a Lee Van Cleef y bajo la dirección de uno de los monstruos del *spaghetti western*, Sergio Sollima, protagoniza la fuera de serie *The Big Gundown* donde introduce a su famoso personaje Cuchillo, pero para entonces, en la isla donde nació lo habían puesto en la lista negra por falta de entusiasmo con la revolución de la familia Castro y sus películas no volvieron a proyectarse. Los cubanos tuvieron que darlo por muerto. Y creyeron que el *spaghetti western* se constreñía solo a Sergio Leoni y a Clint Eastwood cuando en más de 500 títulos, con unos 25 considerados de cultos, su compatriota Tomás Milián estaba considerado el nú-

mero uno dentro del género. Él volvió a ser Cuchillo en *Run, Man, Run* (Sergio Sollima, 1968) junto a Donald O'Brien, *Django Kill... If You Live, Shoot!* (Giulio Questi, 1967) con Marilù Tolo, *Face to Face* (Sergio Sollima, 1967) junto a Gian Maria Volonté, el titular de *Tepepa* (Giulio Petroni, 1969) haciéndole pedir el agua por señas a Orson Welles y El Vasco, en medio de Franco Nero y Jack Palance en *Vamos a matar, compañero* (Sergio Corbucci, 1970), todas dentro de las famosas 25 recomendadas.

Milián fue más lejos. Interpretó a héroes y a antihéroes en personajes urbanos tan populares que el público lo siguió con delirio y rápidamente quedaron identificado el ladrón Sergio Marazzi "Monnezza"/Basura en tres películas, sobresaliendo *La banda del gobbo* (Umberto Lenzi, 1978) así como el policía Nico Giraldi (en doce películas), inspirado este último en el famoso Serpico de Al Pacino de la película dirigida por Sidney Lumet en 1973 y que puso de moda el cine policíaco a la italiana bautizado como"poliziottesco". Se extendió al género *giallo* (el horror y la perversidad a la italiana) con *Non si sevizia un paperino/Don't Torture a Duckling* (Lucio Fulci, 1972) como un lobo solitario que lucha por esclarecer las desaparición de tres niños, rondado por las féminas Florinda Bolkan, Barbara Bouchet e Irene Papas.

Y retomando el papel intelectual de sus comienzos, en 1982 se puso a las órdenes de Michelangelo Antonioni para protagonizar a un director de cine en *Identificazione di una donna/Identification of a Woman,* cuyas palabras finales lo expresan todo a la manera de su realizador, el padre de la incomunicación. Le dice el director Niccolò/Milián a su sobrino acerca de los viajes espaciales: *El día que la humanidad entienda de que está hecho el sol y su poder, quizás nosotros comprenderemos el universo entero, las razones detrás de muchas cosas.* El sobrino responde, ¿y entonces? Entonces la película recibió el Premio 35 Aniversario del Festival de Cannes de ese año.

Después de más de 25 años residiendo en Roma, donde se casó con Rita (Margherita) Valletti en 1964, actriz que se hizo popular en la adolescencia con dos películas de Renato Rascel: *La passeggiata*

(1954) y *Alvaro piuttosto corsaro* (1954), Milián, con doble ciudadanía, americana e italiana, regresó a Estados Unidos a finales de los ochenta. No paró de trabajar. Y aunque la mayoría de las veces en pequeños roles, cabe resaltar que con competentes directores. He aquí una muestra:

Pre-ochenta:
- Dennis Hooper, *The Last Movie* (1971)
- William Richert, *Winter Kills* (1979)

para seguir
- Frank Perry, *Monsignor* (1982)
- Abel Ferrara, *Cat Chaser* (1989)
- Tony Scott, *Revenge* (1990)
- Sidney Pollack, Havana (1990)
- Oliver Stone, *JFK* (1991)
- John Frankenheimer, *The Burning Season* (1994)
- Steven Spielberg, *Amistad* (1997)
- Steven Soderbergh, *Traffic* (2000)
- Alfredo Rodríguez de Villa, *Washington Heights* (2002)
- Andy Garcia, *The Lost City* (2005)
- Luis Llosas, *La fiesta del chivo* (2005), el estelar como Rafael Leonidas Trujillo inspirado en la novela de Mario Vargas Llosas.

La gran noticia de la semana que termina el domingo 19 de octubre del 2014 es que durante el Festival de Cine de Roma que acaba de celebrarse, Tomás Milián fue homenajeado en grande. Impartió una *Masterclass* con Giona Nazzaro y Manlio Gomarasca como moderadores. Recibió el premio Marco Aurelio de actuación por su trayectoria artística, comparada al calibre de Alberto Sordi y Carlo Verdoni, de manos del director de cine Sergio Castellitto y presentó su autobiografía: *Monnezza Amore Mio/Basura amor mío* donde cuenta con gracia genuina de romano rellollo cosas íntimas de su vida personal y profesional, así como la fecha exacta de su nacimiento (3 de marzo de 1933).

A ver si el Festival Internacional de Cine que se celebra cada año en la ciudad, los cines de artes como el Bill Cosford de la Universidad de Miami, el Teatro Tower patrocinado por el Miami Dade College y el Coral Gables Art Cinema, así como los comisionados encargados de entregar las llaves de la ciudad, los medios de difusión como la prensa y la televisión se hacen ecos de esta noticia y responden a la pregunta del niño en la película *Desierto rojo* de Antonioni, ¿y entonces, qué?

Apéndice

Para los interesados en la obra fílmica de Tomás Milián, con 121 títulos hasta el momento, lo mejor es agruparla por períodos imprescindibles:

- El comienzo intelectual

- Los *spaghetti westerns*

- Los policíacos y el horror a la italiana

- El período americano

Quintín, Tommy… ¡Tú te lo mereces!

Esquela

El 22 de marzo del 2017 falleció solo, abandonado, a causa de un infarto en la ciudad de Coral Gables en el condado de Miami-Dade, sin comentario alguno por parte de sus conciudadanos que ignoraron la noticia. Nunca lo reconocieron y nunca se le acercaron. En Italia, primera plana de todos los periódicos, uno de los grandes había partido, vamos a llorar, compañeros.

47 Los actores del momento. Parte I

Con noviembre y diciembre se ha iniciado la carrera vertiginosa de los estrenos de la mayoría de la películas que recibirán nominaciones al Oscar en distintas categorías. ¿Será posible verlas todas y hacerse un juicio propio antes de las nominaciones? ¿Estaremos de acuerdo con las que resulten finalistas? Las respuestas no importan. Lo que importa es que este año 2014 ha sido una revelación para los actores masculinos, que se han lucido en grande, los tengan en cuenta o no.

En lo que va de estreno empecemos por cuatro actores que lo han dado todo: Jake Gyllenhaal, Robert Downey Jr., Mathew McConoughey y Michael Keaton.

Jake Gyllenhaal en *Nightcrawler* (Dan Gilroy) se desplaza con soltura, naturalidad y desagrado en esta cínica película sobre el mundo de la televisión y sobre todo, los demoníacos camarógrafos nocturnos en busca de la noticia sensacional a cualquier precio. De raza le viene al galgo a este chico hijo del director de cine Stephen Gyllenhaal y la guionista Naomi Foner, ahijado por añadidura de Jamie Lee Curtis y el fallecido Paul Newman, del cual no cesa de mencionar, lo enseñó a manejar. A los once años debutó como hijo de Billy Crystal en la popular comedia *City Slickers (*Ron Underwood, 1991) que le valió el Oscar secundario a Jack Palance, haciendo planchas sobre el escenario la noche de las premiaciones, ¿recuerdan? Junto a su hermana Maggie Gyllenhaal alcanzó reconocimiento en el drama vestido de misterio y ciencia ficción *Donnie Darko (*Richard Kelly, 2001), pero sin lugar a dudas la fama le está dada por su desinhibi-

da actuación en *Brokeback Mountain* (Ang Lee, 2005) de pareja de Heath Ledger, conocida popularmente como la película de los vaqueritos homosexuales que le valió una nominación al Oscar secundario de ese año. *Zodiac* (David Fincher, 2007) junto a Robert Downey Jr. y Mark Ruffalo, *Brothers* (Jim Sheridan, 2009) junto a Tobey Maguire y Natalie Portman y *Prisoners* (Denis Villeneuve, 2013) junto a Hugh Jackman y Viola Davis prepararon el camino nada desaprovechable para este momento de *Nightcrawler*, cadavérico, homologando a un vampiro de la noticia para lo cual perdió peso en extremo, raterito de barrio que logra con habilidad innata escalar posiciones sin ninguna preparación como fotógrafo, salvo la sangre fría de sobrevivir arañando y gateando, de aquí el título, es un momento digno de celebrarlo, entre o no en la competitiva carrera del Oscar.

Robert Downey Jr. (conocido por las siglas RDJ) como Hank Palmer, el brillante e inescrupuloso abogado de una gran ciudad que regresa a su hogar de infancia al funeral de su madre, con la carga de que se está divorciando porque su mujer lo ha engañado y se encuentra que su padre, el juez del pueblo, es sospechoso de un asesinato en vez de un accidente, tomará en sus manos las riendas del caso como abogado defensor, buscará esclarecer la verdad y tratará de integrarse a su familia disfuncional develando secretos y aceptación de dónde tú vienes, logrando con su participación en *The Judge* (David Dobkin) una actuación limpia y memorable que lo sitúa entre los actores más respetables del momento. A los cinco años debutó dirigido por su padre en *Pound* (1970). De sus comienzos vale rescatar *True Believer* (Joseph Ruben, 1989) secundando a James Wood. Y de los inicios de los noventa, *Chaplin* (Richard Attenborough, 1992) con nominación al Oscar principal, *Short Cuts* (Robert Altman, 1993) y *Natural Born Killers* (Oliver Stone, 1994). De 1996 al 2001, la vida personal de RDJ se vio turbada por problemas relacionados con las drogas. Invasión de morada ajena en estado de embriaguez, detenciones, rehabilitaciones sacaron a la luz su niñez cuando su padre, un adicto convulsivo, le extendió el primer cigarro de marihuana a los ocho años de edad. RDJ luchó y logró con el nuevo siglo no solo reponerse sino alcanzar la primera fila de la popularidad con éxitos taquilleros como los tres *Iron Man* (2008, 2010 y 2013) y los dos

Sherlock Holmes (2009 y 2011), además de una nominación al Oscar secundario en la comedia *Tropic Thunder* (Ben Stiller, 2008). En *The Judge*, RDJ brinda una de las actuaciones más limpias de toda su carrera, sujeta sin lugar a dudas al tono y al ritmo que lo obliga otro gran actor en su papel del padre, Robert Duvall. Pero los caprichos son los caprichos y él se siente más que satisfecho por una película que hay que volver a revisar, *Kiss Kiss Bang Bang* (Shane Black, 2005) junto a Val Kilmer.

Matthew McConaughey, el chico de Texas, nació en Uvalde, a los once años se trasladó con su familia a Longview y en la actualidad vive en Austin con su esposa, la modelo brasileña Camila Alves y sus tres hijos. La comedia *Dazed and Confused* (Richard Linklater, 1993) lo puso en órbita. El horror *Texas Chainsaw Massacre: The Next Generation* (Kim Hankel, 1994) lo colocó de estelar junto a Renée Zellweger y *A Time to Kill* (Joel Schumacher, 1996) junto a Sandra Bullock le abrió las puertas a una carrera promisoria que no se dio de inmediato. Desperdiciado en comedias románticas, infatuado en su vida personal con las playas, la vida al aire libre y los paparazzis detrás de su figura no es hasta el 2011 que golpea duro con tres films que consolidaron una nueva y sólida etapa: *The Lincoln Lawyer* (Brad Furman), *Bernie* (Richard Linklater) y *Killer Joe* (William Friedkin). En el 2012 vuelve a la carga con el trio: *The Paperboy* (Lee Daniels), *Mud* (Jeff Nichols) y *Magic Mike* (Steven Soderbergh). Y en el 2013 obtiene el Oscar a Mejor Actor por *Dallas Buyer Club* (Jean-Marc Vallée) interpretando a Ron Woodroof, el hombre con sida que se va por encima de las regulaciones americanas y comienza a introducir en Estados Unidos el famoso coctel que fue el primer paso efectivo para salirle enfrente a dicha enfermedad. Ahora Matthew McConaughey encabeza y sostiene con madurez y belleza a *Interstellar* (Christopher Nolan), una fuerte candidata a Mejor Película del Año, algo que nadie debe perderse en Imax 70 mm por aquello de que el espacio es parte irrefutable de la cultura cinematográfica y de la sofisticación alcanzada por el cine. Quizás Matthew McConaughey no sea nominado para ningún premio, pero su entrada a los *wormholes*/agujeros de gusanos, donde la humanidad puede viajar largas distancias en cortos períodos de tiempo lo definen como

un actor de peso, para no dudar ni un segundo de su madurez interpretativa. *Wormhole* en el mundo interestelar es también moverse de un punto a otro sin cruzar el espacio entre ellos. Que quizás nosotros no logremos entender del todo, pero para las nuevas generaciones es un témino familiar asociado al nombre del actor.

Y Michael Keaton, en su año de suerte porque no dejará de aparecer en cualquier premiación que se realice. Su actuación en *Birdman or (The Unexpected Virtue of Ignorance)* de Alejandro González Iñárritu lo tienen en el candelero de los críticos y aunque aún no se ha confeccionado la lista de los nominados al Oscar, ya él está por derecho propio incluido. Como una suerte de ave fénix no hay quien deje de elogiar su carrera desde los tiempos iniciales con la comedia de horror *Bettlejuice* (Tim Burton, 1988). Hoy se ha llegado a la conclusión que no ha habido un hombre murciélago como el interpretado por él en *Batman* (Tim Burton, 1989) y *Batman Returns* (Tim Burton, 1992). Y se recomienda con énfasis hacer una revisitación visual a filmes como *Much Ado About Something* (Kenneth Branagh, 1993) sobre la obra de Shakespeare; *Multiplicity* (Harold Ramis, 1996) donde un hombre que no tiene tiempo para hacer las cosas que quiere se clona varias veces, saliendo las réplicas con defectos, para reír y pensar; la festinada violencia de *Jackie Brown* (Quentin Tarantino, 1997) donde el personaje Ray Nicolette vuelve a aparecer sin crédito en *Out of Sight* (Steven Soderbergh, 1998) junto a George Clooney y Jennifer López, así como el criminal que supuestamente se ofrece para donar médula ósea al hijo de Andy García en *Desperate Measures* (Barber Scxhroeder, 1998). Oriundo de Pittsburg y fanático acérrimo de los equipos de pelota, hockey sobre hielo y fútbol de esa ciudad (los Piratas, los Pingüinos y los Steelers respectivamente) ha declarado que *Bettlejuice* sigue siendo su película favorita así como las comedias *Night Shift* (Ron Howard, 1982), *Mr. Mom* (Stan Dragoti, 1983) y el drama con sabor amargo sobre un agente de bienes raíces luchando contra su dependencia por las drogas en *Clean and Sober* (Glenn Gordon Caron, 1998). *Birdman*, el antaño superhéroe del cine que lucha por montar una obra de teatro seria en Broadway buscando el reconocimiento que una vez tuvo está llena de imaginación y de cirugía sobre el mundo entre bambalinas. Ho-

menaje de González Iñárritu al Hitchcock de *Rope* (1948) en cuanto al uso de la cámara y al David Lynch de *Mulholland Dr.* (2001) con una escena lésbica para Naomi Watts igual a la que realizó en el film de Lynch por aquello de dejar bien claro lo que le había gustado ese film de culto. *Birdman* no es una película de gran publico, de hecho se exhibe limitadamente, pero sí es una película que logrará algunos Oscar y otros muchos, pero muchos premios.

Postdata.

Aquí no acaba la presentación de los actores destacados. Los próximos estrenos aseguran una segunda tanda.

48 Los actores del momento. Parte II

La lista de actores destacados en el 2014 continúa. Aunque las especulaciones son diversas, hay nombres que persisten y se mantienen como denominadores comunes. Un público amante del cine se lanza a ver las películas donde participan o se mantienen en la zozobra de esperar por sus estrenos.

El inglés Eddie Redmayne encabeza ya la lista de los seguros nominados y fuerte contendiente a la estatuilla por su interpretación del físico Stephen Hawking en *The Theory of Everything* (James Marsh). De carrera vertiginosa, recordar dos de sus pequeños papeles: como el hijo de Matt Damon en *The Good Shephard* (Robert De Niro, 2006) y junto a Cate Blanchett de titular en *Elizabeth: The Golden Age* (Shekhar Kapur, 2007). Es en *My Week with Marilyn* (Simon Curtis, 2011) donde tiene la oportunidad de su vida junto a la nominada al Oscar Michelle Williams por su rol como la Marilyn que viajó a Inglaterra para filmar *The Prince and the Showgirl* (Laurence Olivier, 1957). En el 2012 vuelve a llamar la atención como Marius, el novio de Cosette, en la versión musical de *Les Misérables* (Tom Hooper). Una nominación al Oscar secundario que desestimó la Academia. Más, ahora, su interpretación de Hawking, el científico que a temprana edad comenzó a padecer de esclerosis lateral amiotrófica (ELA), conocida por mal de Lou Gehring porque se descubrió por primera vez en el famoso pelotero, es de una belleza alentadora que sienta el precedente de que con la vida va implícita la esperanza. Meses de ardua investigación le llevó a Redmayne transformarse físicamente en Hawking. Y recordar que esos duros desdoblamientos siempre son premiados por Hollywood. En la memoria surge Jane

Wyman como la muda rezando el Padre Nuestro en *Johnny Belinda* (Jean Negulesco, 1948), Marlee Matlin como ella misma impedida de hablar en *Children of a Lesser God* (Randi Haines, 1986), Dustin Hoffman como el autista Raymond que hereda una fortuna en *Rain Man* (Barry Levinson, 1988) y Daniel Day-Lewis en *My Left Foot* (Jim Sheridan, 1989) que debido a una parálisis cerebral solo puede controlar su pie izquierdo con el que aprende a escribir y a pintar, los cuatro con Oscar en la mano. La interpretación de Eddie Redmayne no solo ha incrementado la curiosidad por el personaje que interpreta, sino también por la lectura de su libro *Brevísima historia del tiempo* condensado del original publicado en 1988 y escrito en el 2005. Stephen Hawking, al cual se le pronosticó una corta vida de dos o tres años después de presentada la enfermedad cuenta en la actualidad con 72 años y es probable que asista a la noche de las premiaciones.

Benedict Cumberbatch es el segundo inglés en la lista. Hijo de actores, está considerado en estos momentos la figura más destacada del cine, teatro y televisión de su país. Una carrera de participaciones secundarias destacadas en películas sobresalientes como *Atonement* (Joe Wright, 2007), The *Whistleblower* (Larysa Kondracki, 2010), *War Horse* (Steven Spielberg, 2011), *Tinker Tailor Soldier Spy* (Tomas Alfredson, 2011), *12 Years a Slave* (Steve McQueen, 2013), *Star Trek Into Darkness* (J. J. Adams, 2013), *August: Osage County* (John Wells, 2013) y los tres *The Hobbit* (2012, 2013, 2014) dirigidos por Peter Jackson. De absoluta perfección su interpretación de Vincent, según los críticos, en *Van Gogh: Painted with Words* (Andrew Hutton, 2010) para la televisión inglesa. Premiado con el BAFTA en el 2012 fue el primero en haber interpretado para la televisión a Stephen Hawking. Y de trascendencia internacional el protagónico de la serie *Sherlock* (desde el 2010 hasta el presente) en la pantalla chica inspirado en el famoso personaje de Sir Arthur Conan Doyle. Con *The Fifth Estate* (Bill Condon, 2013) logra su primer estelar interpretando a Julian Assange, el problemático fundador y editor en jefe de WikiLeaks. Este año, con *The Imitation Game* (Morten Tyldom) acabada de estrenar, tiene asegurada una nominación al Oscar, aunque con dudosa oportunidad de ganar por

las inexactitudes históricas que le señalan al film. Alan Turing, el personaje real que interpreta Cumberbatch, es el matemático y logístico que descodificó el código alemán Enigma durante la Segunda Guerra Mundial, pero que debido a su homosexualidad no recibió ningún reconocimiento. Por ahí van los tiros de este polémico film. La realidad es que en 1952, Turing fue procesado por actos homosexuales y después de aceptar tratamientos para rehabilitarse de su condición sexual mal vista en la Inglaterra de entonces se suicida en 1954, dieciséis días antes de cumplir 42 años. En agosto de 2015 llevará a la escena teatral *Hamlet*. La moda Cumberbatch ha llevado al crítico Roger Friedman a decir que él es la cosa más cercana a ser un verdadero descendiente de Sir Laurence Olivier.

El tercer inglés en el tapete es Timothy Spall, a diario en los medios de comunicación cruzando el Atlántico y de poca repercusión en Estados Unidos, donde casi que se desconoce su trabajo en *Mr. Turner* (Mike Leigh), película inspirada en la vida del pintor J. M. W. Turner (1775-1851) y que le valió el premio a Mejor Actor en el reciente Festival de Cannes 2014. Spall ya había trabajado con Leigh en dos películas anteriores que lograron participar en la entrega del Oscar, *Topsy-Turvy* (1994) que se llevó los premios a Mejor Diseño de Vestuario y de Maquillaje y *Secrets & Lies* (1996) que recibió cinco nominaciones. A su vez, Leigh, un afortunado de lo que filma en cuanto a su aceptación por parte de la Academia, también había recibido nominaciones por *Vera Drake* (2004) como Mejor Director, Mejor Guión Original y Mejor Actriz para Imelda Staunton. *Happy-Go-Lucky* (20089) y *Another Year* (2010) corrieron con la misma suerte de ser nominadas por Mejor Guión Original. *Mr. Turner* todavía no ha sido exhibida comercialmente en Estados Unidos. Las críticas que la acompañan están diametralmente opuestas y en enconada lucha, algo semejante a lo que en su momento provocó *Topsy-Turvy*. El propio Leigh, echándole leña al fuego ha dicho que es el film número 20 que él realiza sin guión. De lo que muchos están de acuerdo porque le señalan que no tiene historia alguna. Divertida, emocional y dramática de acuerdo a otros habrá que esperar a verla para hacerse una opinión propia. Vigilar a Timothy Spall que con sus 57 años nadie le quita lo de actor de peso y lo que está dando de qué

hablar con su actuación. ¿O será el otorgado premio de Cannes una fata morgana?

Y para sorpresa de muchos el nombre de Steve Carell surge de imprevisto en un rol inimaginable para él y para su público, que lo tenía encasillado como un comediante fino, agradable, exento de astracanadas. Su personaje de Michael Scott en la serie televisiva *The Office* (2005-2013) lo introdujo de manera sorprendente en los hogares americanos. Aunque hace su debut cinematográfico con un pequeño papel en *Curly Sue* (John Hughes, 1991) junto a Jim Belushi no es hasta el 2005 con la inusitada acogida de *The 40-Year-Old Virgin* (Judd Apatow) que internacionalmente comienza a circular su nombre. *Little Miss Sunshine* (Jonathan Dayton, Valerie Ferris, 2006) fue otro sorprendente éxito avalado por el merecido Oscar secundario que recibió Alan Arkin. Y *Crazy, Stupid, Love* (Glenn Ficarra, John Requa, 2011) no solo lo coronó de honores sino que sorprendió con un coestelar increíble, Ryan Gosling, en una colaboración de impacto. Steve Carell, actor, comediante, director, productor y escritor se atrevió a más. Con la exhibición de *Foxcatcher* (Bennett Miller) en el Festival de Cannes 2014 los críticos y el público fueron tomados por sorpresa con su interpretación del personaje real de John Eleuthère du Pont, un millonario esquizofrénico que patrocinó al campeón olímpico de lucha libre Mark Schultz con consecuencias trágicas para Dave, el hermano de este. *Foxcatcher* (nombre del coto de entrenamiento de du Pont) llevará más de una nominación en la contienda del Oscar. Los nombres de Channing Tatum, Mark Ruffalo y Vanessa Redgrave se barajan dentro de las posibilidades. Y a pesar de que la crítica no perdona que su comediante Steve Carell haya incursionado en un papel dramático y lo ha fustigado duramente, sin razón, el actor está de plácemes, aguantando con su sonrisa habitual preguntas cómo, ¿qué tuvo que hacer para que le dieran ese papel?, o ¿no considera usted que la prótesis que le pusieron para asemejarse al personaje real le resta credibilidad a la actuación? Sin recordarse que esos fueron los argumentos a favor que manejaron con Nicole Kidman cuando interpretó a Virginia Woolf en *The Hours* (Stephen Daldry, 2002) y le entregaron el Oscar.

Año de personajes reales biografiados, Stephen Hawking, Alan Turing, J.M.W. Turner, John Eleuthère du Pont, Mark y Dave Schultz harán que el Oscar, obligatoriamente, recaiga sobre uno de ellos. Y los actores del momento siguen.

49 Los actores del momento. Parte III

Las listas y los resúmenes de lo mejor en cualquier rubro comienzan a salir a flote. Y la fiesta de lo que más ha brillado en el cine no se hace esperar. Entre los actores del momento que hemos venido reseñando todavía quedan nombres que están dando que hablar. Con esta nueva tanda hacemos una parada no oficial y a esperar por las nominaciones al Oscar el 15 de enero del 2015.

David Oyelowo, actor inglés de origen nigeriano con descendencia yoruba, es Martin Luther King Jr. en *Selma*, una película recreativa de las históricas marchas por los derechos civiles llevadas a cabo en 1965 por el líder negro en la ciudad titular en Alabama. A cincuenta años de los acontecimientos, *Selma* no solo llevará a Oyelowo a la nominación al Oscar, sino que se rumora que su directora Ava DuVernay quizás sea la primera mujer negra en ganar la estatuilla en esta categoría, aunque en su contra tiene una exhibición tardía que puede desestimarla. Muchos la verán en enero, lo cual contradice lo mejor del 2014. Juntos, DuVernay y Oyelowo habían trabajado en *Middle of Nowhere* (2012), película premiada en el Sundance Film Festival de ese año a la Mejor Dirección. Con 38 años de edad, Oyelowo ha logrado en el 2014 uno de los momentos claves y de mayor satisfacción en su carrera, participar de estelar en *Selma* y de coprotagónico en *Interstellar* (Christopher Nolan), *Nightingale* (Elliott Lester), *Default* (Simon Brand), *Captive* (Jerry Jameson) y la también aplaudida *A Most Violent Year* (J. C. Chandor). Lo importante es que en su diversidad de productor, director y escritor además de actor, David Oyelowo es un nombre para comenzar a repetir.

Edward Norton, que pareció estar apagado por unos cuantos años, arremete con fuerza de antagónico de Michael Keaton en *Birdman* (Alejandro González Iñárritu). Una vez con un comienzo espectacular, se coloca en el 2014 como un posible contendiente al Oscar secundario. El público lo vuelve a recibir con entusiasmo y recuerda aquel feroz debut en *Primal Fear* (Gregory Hoblit, 1996), un *thriller* duro y lleno de tensión junto a Richard Gere por el cual recibió su primera nominación. En 1998, volvería a ser nominado como principal por *American History X* (Tony Kaye, 1998), el exneonazi cabeza rapada que trata de evitar que su hermano le siga sus anteriores pasos. En 1999, junto a Brad Pitt, realiza *Fight Club* (David Fincher, 1999), un canto a la violencia corporal y al masoquismo, película de culto difícil de digerir. Y en el 2001 se mete en un bolsillo a Robert De Niro y a Marlon Brando en *The Score* (Frank Oz) que no pueden írsele por delante ni un solo segundo, y eso que el hombre del tranvía manejó todos los recursos inimaginables para robarse el film, hasta un llanto inaudito como un golpe bajo de boxeador con mañas. Edward Norton, más inteligente de lo que uno puede sospechar, demostró habilidades directorales en *Keeping the Faith* (2000) con Ben Stiller como el amigo rabino, él es un sacerdote, que se enamoran de la misma chica, sueño de juventud, con las dificultades religiosas implícitas. Pero ahora no solo *Birdman* nos lo ha devuelto en plena forma. Buscarlo en la resucitada (uno de los primeros estrenos de peso de este año, marzo del 2014) *The Great Budapest Hotel* (Wes Anderson).

Ethan Hawke, que a los 15 años debutó en *Explorers* (Joe Dante, 1985) junto a su amigo, el desaparecido en condiciones trágicas, River Phoenix y como el estudiante tímido bajo el ala profesoral del otro desaparecido trágicamente, Robin Williams en *Dead Poets Society* (Peter Weir, 1989) se incorpora a la lista de los actores secundarios nominados al Globo de Oro por *Boyhood* (Richard Linklater) que tendrá efecto el 11 de enero del 2015 y muy posible también para el Oscar. Para muchos, un actor subestimado y subvalorado, todavía se recuerda su presencia junto a Denzel Washington en *Training Day* (Antoine Fuqua, 2001), un Oscar escamoteado. Conocido como el hombre de los *Before*: *Sunrise* (1995), *Sunset* (2004) y *Midnight*

(2013) de la mano de Richard Linklater y junto a Julie Delpy durante casi 12 años, el mismo tiempo que le tomó al propio Linklater filmar *Boyhood* para recrear de una forma original la vida del joven Mason desde los 5 años hasta los 18 sin variar el reparto. Hawke, insuperable como el padre y Patricia Arquette como la madre que en 165 minutos ven crecer en la pantalla y junto a nosotros, los espectadores, a este chico. Más no solo el actor, sino el escritor que Hawke lleva dentro lo ha llevado a publicar las novelas *The Hottest State* (1996) y *Ash Wednesday* (2002) que no fueron tomadas en serio por la crítica, así como los libretos de *Before Sunset* y *Before Midnight* con los cuales sí alcanzó nominaciones al Oscar en la categoría de Mejor Guión Adaptado. Ethan Hawke está en su punto, luchando contra todos los que nunca han tomado en serio su capacidad actoral e intelectual y lo tildan de banal y engreído.

Y de último pero no menos importante, Channing Tatum, entre la espada y la pared por su trabajo en *Foxcatcher* (Bennett Miller). Si lo llevan de principal en la carrera del Oscar opacaría a Steve Carrell, y de secundario quedaría eliminado por la presencia de Mark Ruffalo. Sin embargo, decidan lo que decidan, este actor hasta ahora considerado un símbolo sexual, es el eje de la trama del film. De una trayectoria muy similar a la de Mathew McConaughey, Tatum explotó en sus comienzos el melodrama rosa con *Dear John* (Lasse Hallström, 2010), una de las tantas adaptaciones de las afamadas novelas de Nicholas Sparks y con *The Vow* (Michael Sucoy, 2012) junto a Rachel McAdams tratando de reconquistar el corazón de su mujer que después de un accidente automovilístico no lo reconoce. Mostró y meneó el trasero como stripper en *Magic Mike* (Steven Soderbergh, 2012). Rompió récords de popularidad junto a Jonah Hill en la comedia *21 Jump Street* (Phil Lord, Christopher Miller, 2012), cuya secuela *22 Jump Street* (2014) no se hizo esperar y ya se maneja la tercera *23 Jump Street*. Y dio un paso seguro, no un mero rostro, en el *thriller Side Effects* (2013) dirigido por Steven Soderbergh que vuelve a confiar en él y lo hace acompañar de Rooney Mara, Jude Law y Catherine Zeta-Jones, los cuatro rostros al mismo espacio en el póster. Quizás este no sea el año de su nominación, pero sí el de su consolidación definitiva.

Y por aquello de que no están todos dejamos a la curiosidad otros nombres que han sobresalido. El veterano Robert Duvall con su participación secundaria en *The Judge* (David Dobkin). Mark Ruffalo en *Foxcatcher*. J. K. Simmons en *Whiplash* (Damien Chazelle) y Oscar Issac en *A Most Violent Year*. A última hora un año de muchas expectativas, casi imposible ver todos estos filmes antes de la noche programada para el 22 de febrero del 2015.

Agradecimientos

Por el constante hilo de información y ayuda técnica: a *Nuria Rodríguez, Carolina y Genaro Garmendia, Masty y Agustín Gordillo, Orlando Alomá, Roberto Madrigal, Frank Ortega Chambless, Jorge Losada, Martha Vinent y Miriam Gómez de Cabrera Infante.*

Otros libros publicados

– La vida en pedazos, 1999
– Una tarde con Lezama Lima, 1999
– El socialismo y el hombre viejo, 2003
– Mírala antes de morir, 2003
– En el vientre de la ballena
 (Onto, gnosis y praxis), 2008
– El regreso de la ballena, 2011
– La venganza de la ballena en 3D, 2012
– Para hablar de cine el pretexto fue
 Barry Sullivan, 2017

Cine de bolsillo
Copyright©Santiago Rodríguez, 2016
All rights reserved. Derechos reservados.

Publicado por:
TÉRMINO EDITORIAL
P. O. Box 8405
Cincinnati, Ohio 45208

www.ingramcontent.com/pod-product-compliance
Lightning Source LLC
Chambersburg PA
CBHW030934180526
45163CB00002B/563